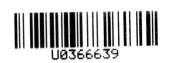

速写视界

一小时内极限创作

冯亮 著

清华大学出版社
北京

本书封面贴有清华大学出版社防伪标签，无标签者不得销售。
版权所有，侵权必究。侵权举报电话：010-62782989　13701121933

图书在版编目（CIP）数据

速写视界：一小时内极限创作 / 冯亮著. — 北京：清华大学出版社，2020.7
ISBN 978-7-302-54514-9

Ⅰ. ①速… Ⅱ. ①冯… Ⅲ. ①速写技法 Ⅳ. ①J214

中国版本图书馆CIP数据核字（2019）第266127号

责任编辑：张立红
封面设计：梁　洁
责任校对：郭熙凤
责任印制：沈　露

出版发行：清华大学出版社
　　　　　网　　址：http://www.tup.com.cn，http://www.wqbook.com
　　　　　地　　址：北京清华大学学研大厦A座　　邮　编：100084
　　　　　社总机：010-62770175　　　　　　　　邮　购：010-62786544
　　　　　投稿与读者服务：010-62776969,c-service@tup.tsinghua.edu.cn
　　　　　质量反馈：010-62772015,zhiliang@tup.tsinghua.edu.cn
印　装　者：小森印刷（北京）有限公司
经　　销：全国新华书店
开　　本：210mm×285mm　　印　张：10.25　　字　数：186千字
版　　次：2020年8月第1版　　　　　　　　　　印　次：2020年8月第1次印刷
定　　价：128.00元

产品编号：082892-01

前　言

　　这本书的出发点是让广大学习美术的高考生和绘画业余爱好者最快速地掌握速写的基本原则、规律以及技法。本书作品都取材于生活，用画笔记录生活带给自己感动的瞬间，所以在创作每一幅作品时，我都竭尽所能地注入自己创作时的情感，保持开放的绘画状态，不拘泥于技法。其实在绘画中能将自己的真实情感表达出来已实属不易，所以不要将过多的注意力放在一些花哨的技法上。我相信，通过扎实的基本功创作出好作品永远都是取得胜利的法宝。不论对于艺术创作或者考学，它的本质不变——从生活中不断地汲取营养，依托生活来创作写生与默写作品。适合生活场景的绘画技法有光影、线面、纯线等艺术表现手法，但对于本书的学习，最重要的就是不被某些形式或教条所左右，而是在绘画的基本规律中寻找艺术的脉络，为己所用。狠下功夫，表达"极限"。希望你在阅读这本书的时候，不要被里面的技法所束缚。

　　这本书既遵循了当前艺考的形式，又不局限于考前，不断寻找考学的突破口，大胆地以不同的表现形式预测考前的新动向。要借这本书开阔自己的视界，保持一种开放的态度，让处于艺考中的你快速提高自己的速写水平，尽快适应考试的节奏。同时，掌握不同的表现形式，会让你成为一位多面手。这本书可以帮你找到属于自己语言，最终哪怕只给了你一点点启发，那么也就发挥了它的价值。本书作品在出版前受到了清华大学美术学院老师的肯定与赞赏，同时也为同学所喜爱，这使我更加自信本书出版后会有益于读者，可以帮助艺考生顺利考入自己理想的大学。由衷地希望此书能帮助艺考中的你找到方向，让你披荆斩棘，最终取得优异的成绩。

目 录

准备速写热身运动吧！　001
1　场景速写的奥秘　003
2　把基础掌握好，高分是理所应当　011
3　构图，一定要掌握的学问　015
4　关于临摹，我来告诉你　020
5　来吧，和我一起来表现　027
6　我们来聊聊速写高分那些事　156

准备速写热身活动吧!

对于速写，你真的了解吗？

考前大部分考生对于速写的理解是不到位的，将其与素描彻底区分开，没有发现素描同速写之间的内在联系，这是一个最大的误区。

素描与速写为何要分家呢？其实艺术家在创作作品前都会进行部分草图的写生或研究，比如研习构图、人体结构，构建故事情节等。创作草图多为短期作业，画面表现更加直接与洒脱。而这些草图就是通过更加直接快速的绘画手法所展现的素描作品。虽然这些作品缺乏长期作业的严谨性，但它在整体性与感受性上有时表现得比正规的作品更精彩与独到。这些草图或是即兴的写生作品，因为某种需求被单独归为一门学科，称为速写。这样做有其道理。但是随着速写这门学科的深入发展，我们在学习时从认识上就将速写与素描彻底区分开来。这种做法对于速写的发展是不利的，对学习者来说，也会限制其更进一步提升。

我们在学习时从观念上是不应该将速写与素描分家的。如果敢于将素描中的一些技法运用到速写中，你会发现，无论是素描还是速写，你都能够更加自如地表现，所以不要给速写固定一种思维模式，认为速写就是应该怎样怎样画，而要保持绘画的开放性，将生活的感受注入作品中。能做到如此，你的作品就一定不会差。

速写在我看来，是一门既有趣又深奥的学科。考学时我对速写很重视，因为画好速写是学习美术最直接的途径。这并不是说速写比素描和色彩更重要，而是说它们对我们学习美术同样重要。在西方美术史上，速写与素描没有真正分过家，二者只不过是不同的表现形式。速写讲求的是在相对短的时间内用简练准确的线条或者强烈的光影效果来表现一幅艺术作品。它的表现形式更直接、更简练与概括，表现工具更多样，适合于短期写生、勾画草稿、艺术创作等。速写水平的提高，对于画素描和色彩是大有裨益的，因为速写对形体简练准确的概括能力也会反映到素描与色彩中，让你的造型能力以及对画面整体的掌控更加得心应手。所以，如果你想成为绘画高手，那么就赶紧画好速写吧。

德拉克洛瓦

1

场景速写的
奥秘

速写视界：一小时内极限创作

我想通过大师们的作品来表达我对速写的一些看法，也是一路摸爬滚打总结的经验与精华。我们来看看大师们的作品是一种怎样的状态吧！

什么是"像"？

伦勃朗的这幅作品透露着顽皮与幽默，看似轻松有趣的笔触实则反映了伦勃朗对模特形象的一种精准提炼。有时候我们把自己的作品与真人模特作对比，关注的往往是表面的造型与真人模特像不像，觉得"像"就是成功的速写。如果这样理解速写和我们自己的作品，就会进入一种误区，就是只关注外在，而忽略了对象的精神内涵。一幅好的作品肯定是打动人的，而往往打动人的不是精准的外表描绘，更多的是作品内在的表现力，这种表现力就是画面经过自己真切的感受与主观处理所展示的一种张力。

在阅读《细节》这本书的时候，有一段忻东旺老师关于写生对象"像与不像"的观点令我记忆犹新：

写生中对象的感受力是从自然中挖掘艺术的"利器"，这一"利器"是对绘画的理解和对技巧知识的掌握与画家的思想契合。画家对绘画的理解是一种教养，掌握一定的技能、技巧是手段，只有把教养和手段结合起来才能算得上家，而这一接合剂就是思想。缺少思想的画家不能算得上是一个真正的艺术家。思想好比是溶液，只有把自然形态溶解了，才能供艺术吸收自然的营养，生成意向的形势，"似与不似之间"无疑是艺术真理，我理解前一个"似"是自然的表象，而后一个"不似"是摆脱表象局限而追求的本质意趣。"不似"其实是为了"更似"——本质的"似"。

这段话其实是说，面对一个具体的物象的时候，首先要对物象生发出自己的感受，抓住最明显的特征，这样带着这种感受力画下去，你的速写将会呈现不一样的活力。

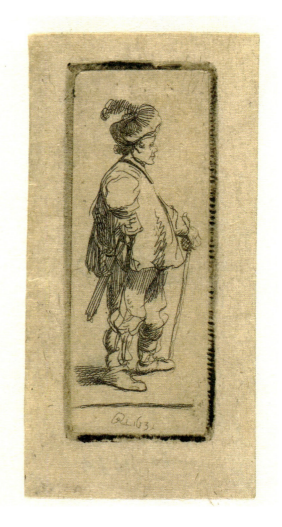

伦勃朗

大胆留下错误的痕迹

这幅速写画得真精彩！如果我们可以做到不怕犯错、勇于尝试，那么这种尝试对我们后面的艺术道路是大有裨益的。

每当我看到这幅画都会有一种"追火车"的紧张感。为什么这么说呢？因为在我们画对象，尤其是面对人的时候，可能捕捉到的就是那一瞬间。那一闪而过的感觉必须要快速抓住，通过流畅的线条，画出你最初的感觉与动机。它是一种氛围，还是一种生动有趣的态势，或是一种结实的形体的重量感。大胆表现，画错了不要紧，再画一笔，直到你找到那根准确的线，通过这种直觉的表达最终呈现你自己的作品。或许在这种方法运用中，你会吃惊于自己的作品，发现了"绿洲"！

如果想要具有准确的造型能力、迅速抓住对象的能力，就更要自信地下笔，勇于留下犯错的痕迹，

德拉克洛瓦

让它成为速写的一部分。随着技艺的提升，这种犯错误的概率就会大大降低，那时，你离高手也就不远了。

下面是根据忻东旺老师的油画作品翻译的速写，在画第一遍的时候，由于状态不是很好，人物的腿画坏了。这时候是很生气的，但是不论你如何懊恼，作品始终不会因为你的坏心情而变好。所以，重整旗鼓再来了一幅。很快状态就来了，第二幅作品不论从造型上还是细节的把控上都比第一幅好。但是第一幅对我来说是珍贵的，因为它记录了我的探索过程，它的价值对我来说与第二幅作品是一样重要的。所以遇到画不好的时候不要放弃，接着再画，直到画出自己满意的结果。

速写视界：一小时内极限创作

第一遍

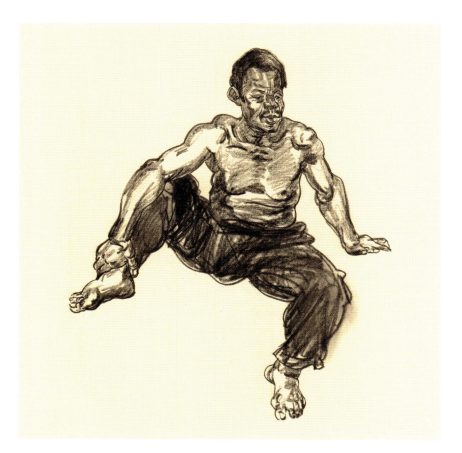

第二遍

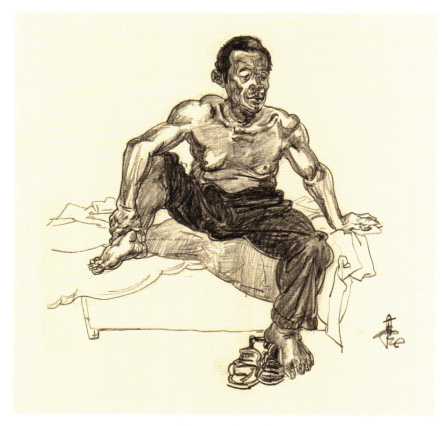

翻译忻东旺作品《渡》

如何把优秀的作品为己所用

很多学生在学习绘画的时候,很少去翻译一些优秀的作品。这是学习速写的一大憾事。我那时候汲取速写营养的途径就是翻译国内外大师的优秀作品,不论是大场景还是小场景,我都会去翻译。我们翻译优秀的油画作品,不仅可以学习到大师们对绘画认知的精髓,还可以主动处理画面节奏,加入自己的绘画语言;不仅学到高超的技能,还有主动把握画面的能力。这样的训练可以让你的能力加倍提升。这么好的方法赶快用起来吧!

翻译忻东旺作品《打工》

速写没有界限

在考前学习的时候,多数老师会进行"针对"速写的训练。这个"针对"是什么意思呢?就是老师在授课的时候,将素描和速写的训练是绝对分开的。久而久之,我们对于速写有一种固定模式的感觉,再加上老师风格的影响。其实,这种想法对于画速写是不利的。

速写视界：一小时内极限创作

　　如果想要成为速写高手，就打开自己的思路和眼界吧。很多学生学习速写的时候小心翼翼，如履薄冰，生怕画错一根线，画错了一点就赶紧擦掉。我并不是认为这种对画画严谨的态度是不对的，恰恰相反，严谨的态度对于绘画是必需的，但是这种画速写的状态却是不可取的。画速写应该纵观画面全局，"眼观六路，耳听八方"。不断研习大师的经典优秀作品，又要兼顾最新速写态势。不断观摩各类优秀速写，揣摩它们的每一根线条。自己画速写的时候不下笔则已，下笔就要果断大胆。同时要集中注意力，对要画的部位做到心中严谨，下笔大方，这样才是画速写的一种比较理想的状态。

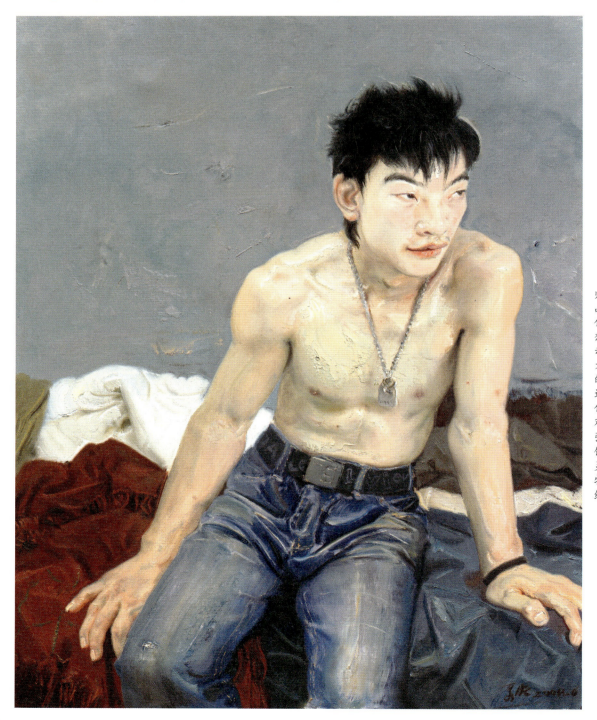

忻东旺油画
《判逆青年》

　　这是忻东旺老师的一幅油画作品。每次看到他的作品时，总会有种想要画速写的冲动。其实看每一位大师的作品时，你的内心一定会产生这种共鸣。从这幅作品中你可以看到对生命体现的一种张力的表达。结实饱满的体形、多变灵活的线条等令人物的生动形象跃然纸上。

1 场景速写的奥秘

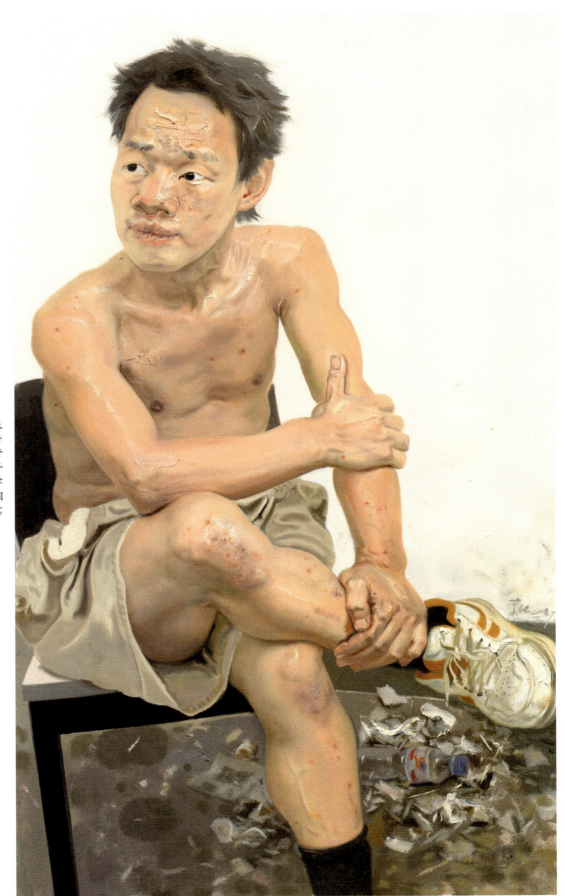

忻东旺油画
《夏日的思辩》

　　我们如果善于从各种优秀的作品中汲取营养，抱着一种开放的态度去学习。那么我相信，你的绘画意识会越来越强。

速写视界：一小时内极限创作

梵高

观摩梵高的作品你会发现，梵高的作品一直有一种精神内核在里面，他注重的可能不是准确无比的造型和强烈的效果，更多的是在描绘一种状态，一种人物的精神状态。其手法可能稍显笨拙，但丝毫不影响其画面的感染力。所以，我们在画速写的时候千万不可看到模特就是唰唰一通乱画，而是多多地在模特特征与气质上下功夫。画错不可怕，可怕的是机械地描绘模特所造成的一种麻木的绘画状态。

把基础掌握好，
高分是理所应当

艺考时，评卷老师关注的是学生对绘画最基础的知识与能力的把握，如何将自己掌握的基础知识通过不同的绘画形式表现出来。一幅好的速写作品不是仅仅停留在很强烈的视觉效果，虽然视觉效果是绘画最终呈现的一个重要因素，但是好的作品更多的是表现在学生对画面的整体掌控能力。而整体能力的把握就主要体现在：通过疏密或者黑白灰控制节奏、稳定平衡的构图（包括特殊视角）、不同人物角色的选定、整体画面氛围的营造等。所以说，画好速写最重要的是培养一种纵观全局的能力。就是说，在画头部的时候考虑到脖子和肩膀，在画左胳膊的时候就要想到右胳膊，在画脚的时候返回来参考头部。这样在一次次的绘画训练之中，你的整体意识就会逐步提升。

摒弃所谓的"风格"

我经常听到一些人在观摩速写的时候会不经意地说："这种风格我喜欢。"其实，每个画家在画一幅作品的时候，最终呈现的都是画家自己眼里的世界。真正的高手从来不会刻意地在未画之前决定用某种固定的风格来表现自己的作品，而是在观摩对象时依靠内心迸发的情感，通过抓住自己的感觉——包括人物自身形象带来的冲动和头脑中预设画面的吸

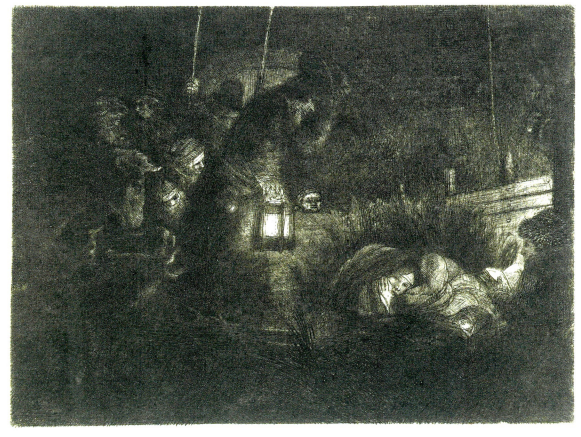

伦勃朗1

引力——来决定。这都是画速写很重要的东西。在考前阶段，最重要的是把绘画的基本功打扎实，把学到的绘画技能在考试的时候表现出来，而不是去确立一种"风格"。风格是一个画家经过相当长时间的探索与努力确立的一种属于自己的绘画语言。他们前期都是通过学习先辈们的优秀作品，借鉴吸收后融合自己的感情，从而确立自己的绘画语言。所以在考学前的准备阶段，要善于学习各种优秀的经典作品，也可以根据自己的喜好有所侧重地临摹学习。在这个过程中一定要不断地总结，将学到的东西转化为自己的东西，学会做一个"聪明的绘画者"。

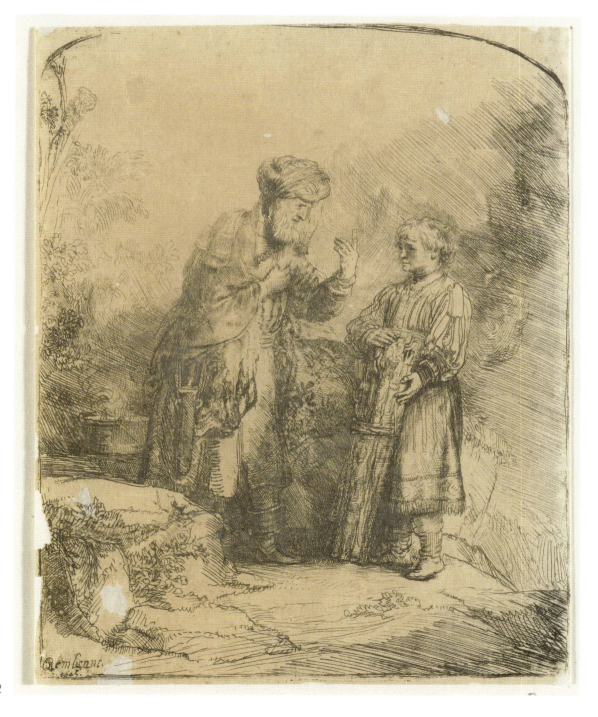

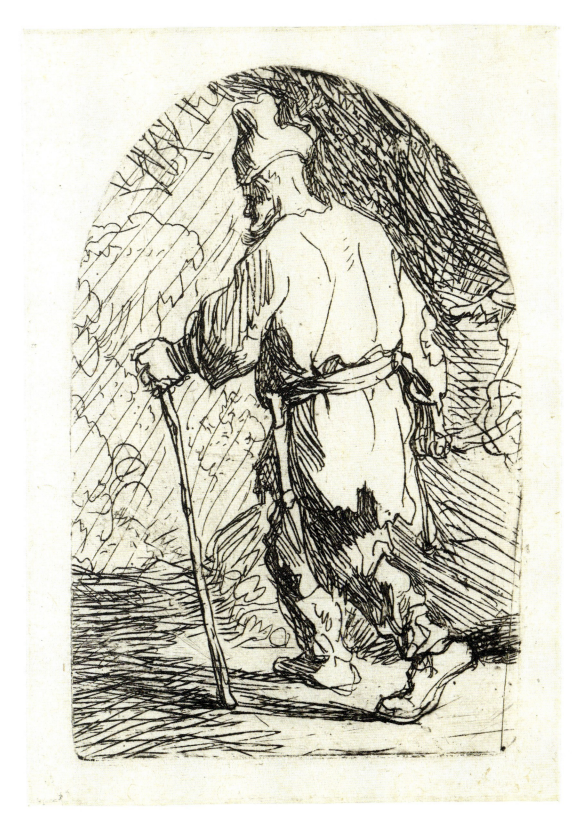

伦勃朗3

　　以上三幅都是伦勃朗的作品，却是三种不同的表现手法和感受状态。无论是怎样的技法，都是依附于作者当下的创作感受。少了感受力，什么样的风格都不会打动人。

3

构图，一定要掌握的学问

速写视界：一小时内极限创作

其实，美术考试对于构图并没有特别苛刻的要求。考生在规定的有限的时间内把所要求的考试内容全部展现出来，已实属不易。但是如果平时在构图上多多用心研究，掌握一些经典的构图形式，这将成为你考试制胜的又一法宝。

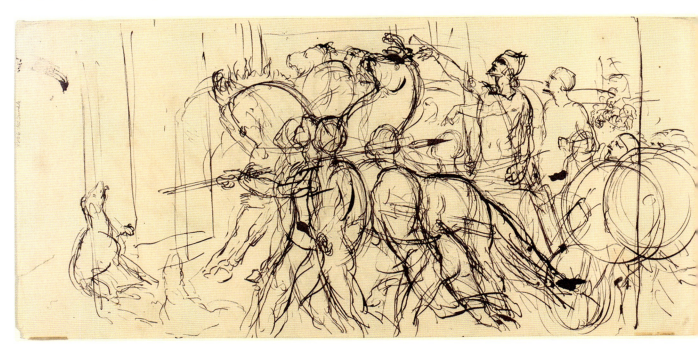

德拉克洛瓦
素描草图

在观摩经典作品时，不能仅仅抱着膜拜大师的心态，而要融入自己的想法去感受、去改变，以严谨的态度临摹学习。以前我学习绘画的时候，总会对大师的各种经典作品进行临摹，不论场景多么宏大复杂，都是抱着学习研究的心态深入进去，最后发现自己在构图和多组人物关系处理上会比其他人更加得心应手。

构图不一定很复杂

一幅好的作品一定具有或稳定或冲突的构图形式。也就是说，构图首先要让画面从视觉上给人感觉很平衡，无论是三角形、S形、C形、对角线等构图形式，最终展现的画面效果一定是有视觉中心的，完整的。如下面伦勃朗的第二幅作品，就是经典的三角形构图，从视觉上就稳定了画面，以画中小孩子为视觉中心，旁边两个人物进行衬托。三个主要人物构成前景，后面的士兵作为中景，远处的树木作为远景，明确地拉开了画面的空间层次。这幅画一样具有很大的张力，与那种气势恢宏、人物关系错综复杂相互交织的作品一样精彩。

3 构图，一定要掌握的学问

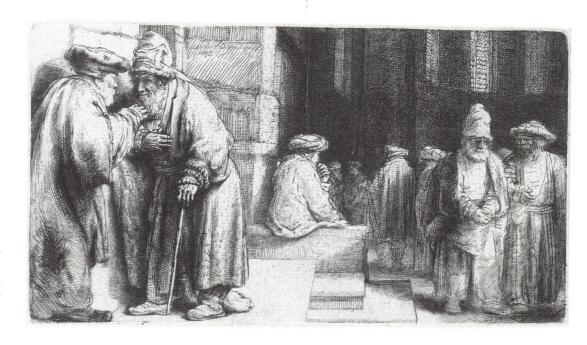

伦勃朗 1

稳定的构图会使作品呈现一种庄重严肃的视觉效果，希望大家好好研究，为己所用。

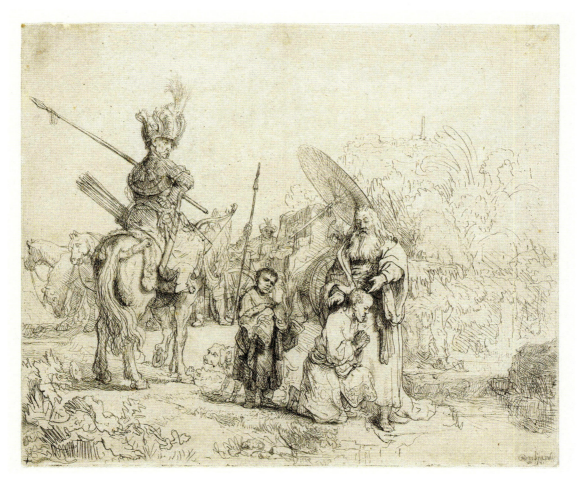

伦勃朗 2

下面我想结合几幅经典的作品来详细讲好的构图需要做到的几个点。

速写视界：一小时内极限创作

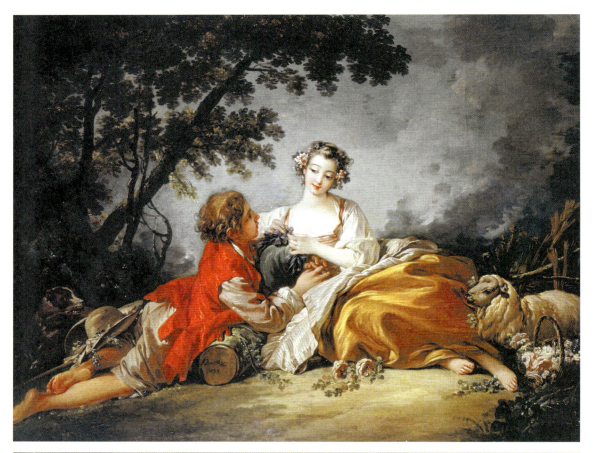

布歇

这幅图中的人物关系并不复杂，但是画面的气氛与表现可谓是精彩绝伦。首先形象上是两种不同的性别，画中人物的姿势舒展而优美，而且产生了肢体的互动和眼神的对视，再加上场景的衬托，这件作品就具备了故事性与展示性。经典的金字塔构图让画面蓬勃向上而且有力量。大师都在用的经典构图，我们就更没有理由舍弃。

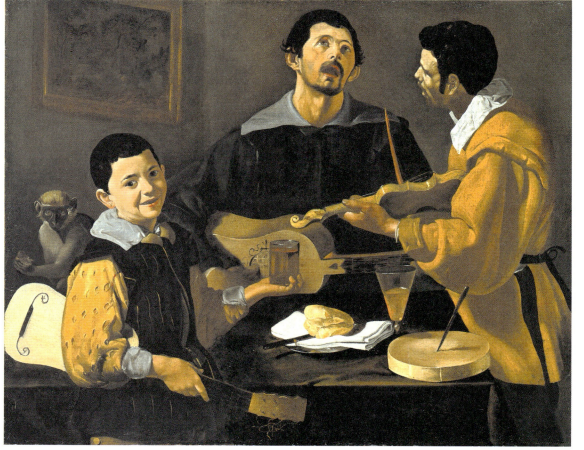

委拉斯凯兹

这幅作品中有三个人，而三个人又是不同的年龄段。这样三个人形成了高低错落的感觉，画面就有了节奏感，如同跳跃的音符，两个人具有互动，而小男孩的眼睛看向画面以外。这时我们被这个小男孩所吸引，顺着小男孩我们看向另外的两位。乐器就好比是一条贯穿画面的线，将整个画面连接起来，人体语言丰富。视觉体验绝不亚于耳朵听到的一场交响乐。

3 构图，一定要掌握的学问

总结语：

构图，是绘画产生以来艺术家根据科学与经验总结的一种规律。这种规律是为了给画家提供更好的绘画技能，为了使画家更好地掌握这种技能来不断地完善画面，呈现好的作品。但是，构图规律不是一成不变的，它有很大的灵活性。好的作品既遵循了规律与技能，又在此基础上打破了这种固定性，产生了更多的可能。对于构图，没有必要将过多的精力放在探索的广度上，只要了解几种经典的构图规律并对其不断地深入研究，就可以创作出优秀的作品。

对于构图，最好、最快的方法就是多多研究大师的经典作品。经过长期的观摩与学习，你自然会积累构图的经验。还有就是平时一定要多画一些现实的场景，用快速准确的形式表现出来。经常画一些即兴速写，你会发现你对速写的感觉越来越好，而且你会从构图中找到其蕴含的一些基本规律。

我希望大家在平时学习中研究一些非常规的视角构图以及别出心裁的构图方式。这些都是对自己能力的一种提升，提高自己对于复杂构图的把控能力，但是不需要将过多的精力放在这上面。毕竟在考试中生活化的构图是常见到的，将精力放在感受与情感的表现上，运用自己有把握的构图去应对多变的考题和进行精彩的表现，稳中求变。其实，速写没有很多花里胡哨的东西，做到真实自然就已经非常好了。

4

关于临摹,
我来告诉你

4 关于临摹，我来告诉你

临摹，可以说是最好的老师。临摹优秀的作品，不仅可以快速直观地获取优秀作品的绘画技法，还能回到那些大师绘画的第一现场，直接体会他们的感受。所以，我建议大家对于经典作品进行临摹。但是，要想真正临摹好一幅经典的作品，远非易事。

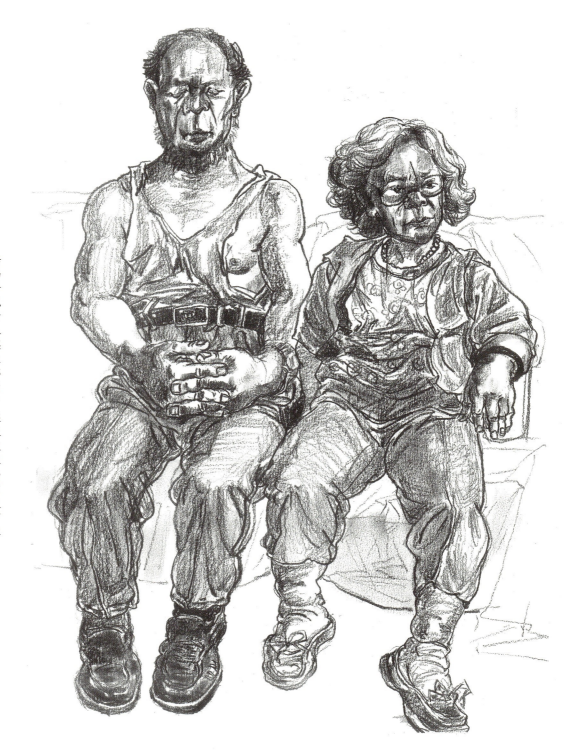

这张是根据忻东旺老师的一幅油画《金婚》翻译成的速写。在下笔之前我尽量体味忻东旺先生对这对人物的感觉，他对模特的形象进行了生动活泼的夸张。那精炼而富有变化的笔触深深地吸引了我。在临摹的时候要一鼓作气，即使中间犯错误或者没有达到理想的状态，也不要被这些牵绊住，直至将它画完。你就会发现，那些用心留下来的痕迹却是最难能可贵的。

好好体会作者的绘画状态很重要

在临摹的时候,我最担心的不是大家临摹得像不像,而是临摹不经过大脑。记得在画室学习绘画的时候,有一个同班同学每天基本上除了吃饭、睡觉以及基础的素描、色彩训练外,都把时间用在画速写上。他临摹各种大师的作品,并且看到人就画,但是他的速写就是提不上去,画速写的状态起起伏伏。后来我发现,他基本上看到模特就画,从来不会用一秒钟的时间去感受模特的形象。他临摹大师作品的时候也是如此。试问,这样囫囵吞枣地画画怎么可能画好呢?

在临摹他人作品的时候,用心体会作者的感情、作画状态、笔触的连贯与停顿等,这对临摹都是非常重要的。如果浮于表面,最终学到的只不过是些皮毛,不能将临摹得来的东西运用到自己的作品中。在临摹大师作品的时候,你用心去体会他对线条的把握、对形体的夸张、对表情的展现、对画面节奏的把控,还要试着揣摩大师在画这幅作品时通过画面所展现出来的一种心情与状态。带着这种临摹心态去临摹作品,将这些感悟到的东西运用到自己的写生中。将你所学到的线条、形体、节奏等技能,尽最大可能展现出来,久而久之,你会形成一种自信的状态和自己的绘画语言。所以,临摹对于我们画速写是一件很重要的事,我们应该用最少的时间成本去取得最大的进步,这样在考学中才能出奇制胜。

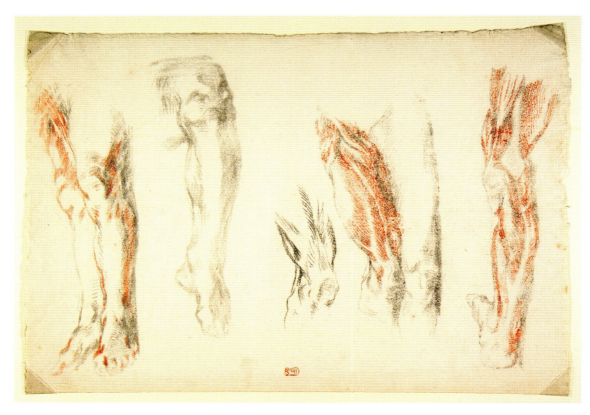

德拉克洛瓦

4 关于临摹，我来告诉你

对经典作品进行临摹，不仅仅是简单的复制。你对作品重新感受，临摹后收获的不仅是大师们的技法与感受，还会形成自己对事物的独特看法。在绘画学习的过程中要不断提升自己的独立性，你才能在绘画的道路上走远。

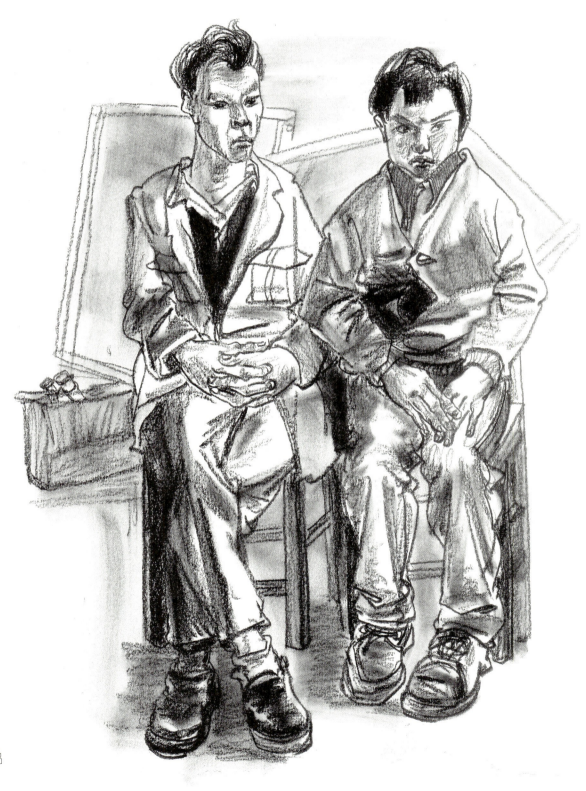

临摹忻东旺作品
《适度兴奋》

速写视界：一小时内极限创作

　　在临摹这一节中，不仅要直接临摹大师的速写作品，还要翻译他们经典的油画作品。临摹加翻译，会让你的速写既扎实又耐看，同时还会形成你自己的绘画语言。

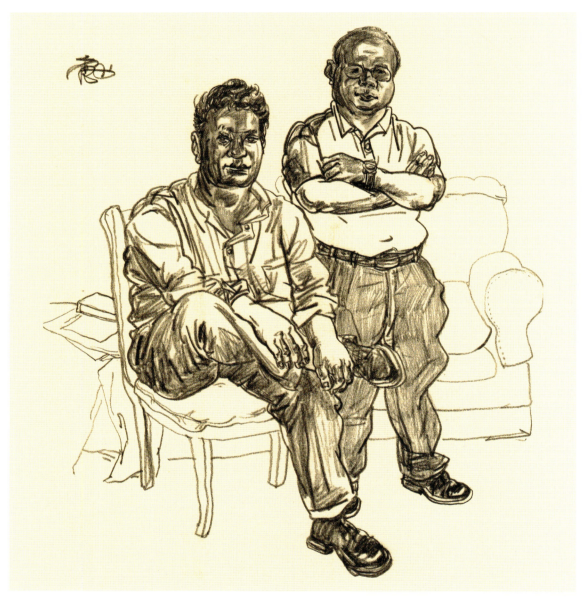

翻译忻东旺作品
《汤姆和他的朋友》

如何运用经典

　　如果在考试中你能正确借鉴使用大师们的经典作品，将会使你的作品更加精彩，从而拿到高分。

　　在创作一幅场景速写时，你忽然想到了一位大师的作品，这时候就应该将这幅作品找出来，不论是借鉴其构图还是表现手法，你都会从中学到很多东西。评卷的老师其实非常看重考生这方面的学习能力。但记住一点，不要抄袭，就是原封不动的"拿来主义"。这样就是在被动地画画，没有主见，老师对这种学生往往是不感兴趣的。

4 关于临摹，我来告诉你

临摹忻东旺作品
《朱进》

总结语：

理论部分到此告一段落了，其实画速写的要诀就是带着感情和思考去画好每一幅速写。为什么这本书展示的作品都是一小时内的作品呢？因为速写考试的时间一般都是一小时左右。在这样的时间段内，我们尽最大的能力达到我们最想要的画面状态与效果。带着时间的观念去画速写，你会更投入到速写紧迫的状态中去。但是，不建议在刚开始练习速写的时候不根据自己的能力强行在限定的时间里画完，这是一个循序渐进的过程。大家在用本书的时候要结合自己的能力，刚开始可以根据自己的能力练习，直到你画到与本书的呈现效果接近或者超越这本书，然后再加快自己的绘画速度。这就是本书的初衷，让你在观摩本书的同时逐步提高自己的绘画水平与绘画速度，更好地运用到考试之中，战无不胜。

5

来吧，和我一起来表现

小稿创作篇

　　我将小稿创作放在人物速写作品之前，实则小稿与作品没有什么差别，只不过小稿创作是日常的即时写生与创作，随时随地记录自己周边的生活，为以后的场景创作积累素材。在这一章大家要建立一种开放的状态，什么都可以画！我经历了艺考，在艺考的过程中经历过画不好画寝食不安的阶段，所以更想让考学的学生从开始学习就对速写建立一种正确的观点。这些年我在画室教速写的时候曾观察到一个现象，有的孩子在画速写的时候居然没有画头、手、脚，直接从衣服画起，最后衣服画得很充分，而到了头、手、脚，则是惨不忍睹，随意地交代了一下。当我问他们原因的时候，他们的答案令我震惊：这样画是为了出效果。在他们看来，把衣服画好速写效果就已经出来了，就可以达到考试的基本分数了。

　　不评论这样的画法是否合适，对学习绘画者来说这样画就已经在艺术学习的道路上跑偏了，这对他以后的艺术生涯的影响是可怕的。画速写的目的就是通过观察所描绘的环境，用简单、直接、率真的语言来表达自己的感受。如果囿于某种特定的画法模式，或是一个总结的公式，那么我们只是作为绘画产品来培养，这样培养出来的孩子毫无绘画灵性。

　　速写，是一门体现绘画者综合素质的科目。通过画速写，我们可以迅速建立自己与所处环境的关系，在作品中可以将我们的感受直观地表达出来。场景题材的选择没有限制，可以是宏观场面的描述，也可以是微观世界的再现；表现手法也多种多样。从现在开始，希望大家建立一种绘画观念，就是速写不是一门单独的学科，它的表现形式可以是素描，也可以是色彩，可以是单色，也可以是多色，它们都可以称为速写。所以，我建议大家从景物入手，不局限于题材，迅速建立起对速写的感觉，直观地表达周围生活的事物。不要将其与素描分开，素描中用到的技法可以借鉴过来，速写中的技法也可以挪移到素描中去，这样不断地训练，你会发现速写变得有趣和生动。

5 来吧，和我一起来表现

5 来吧，和我一起来表现

5 来吧,和我一起来表现

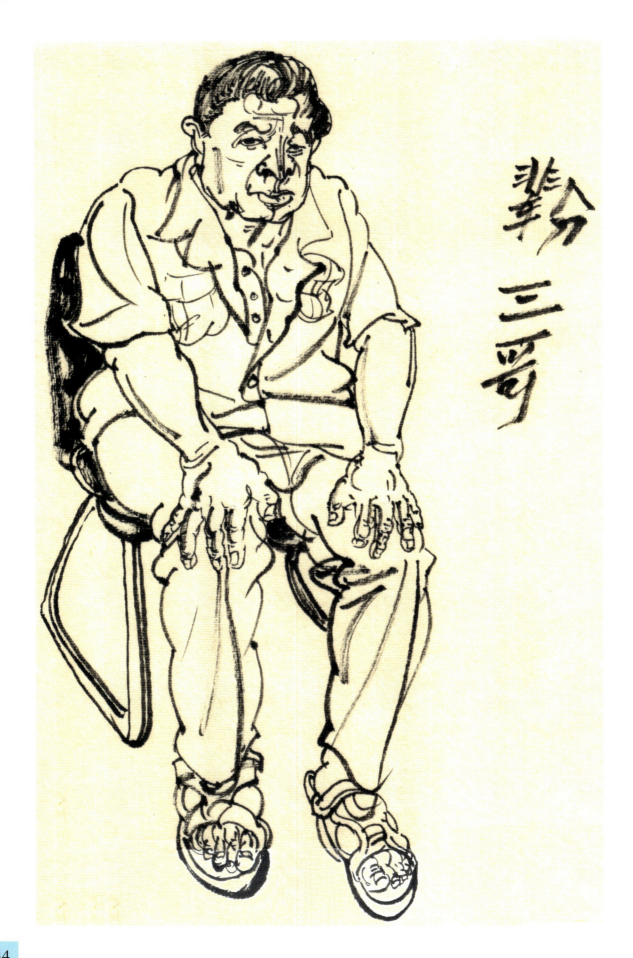

5 来吧,和我一起来表现

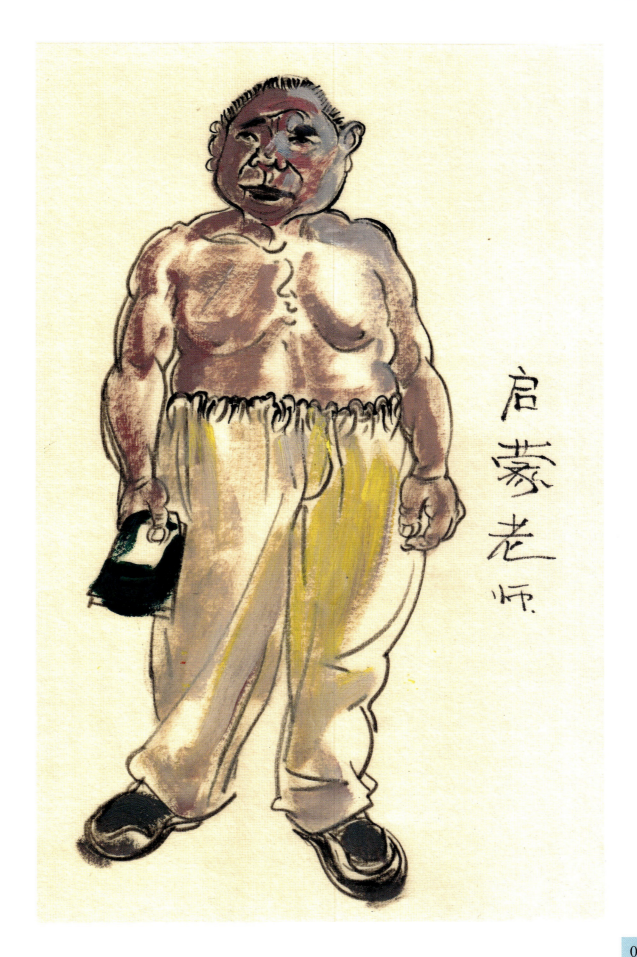

启蒙老师

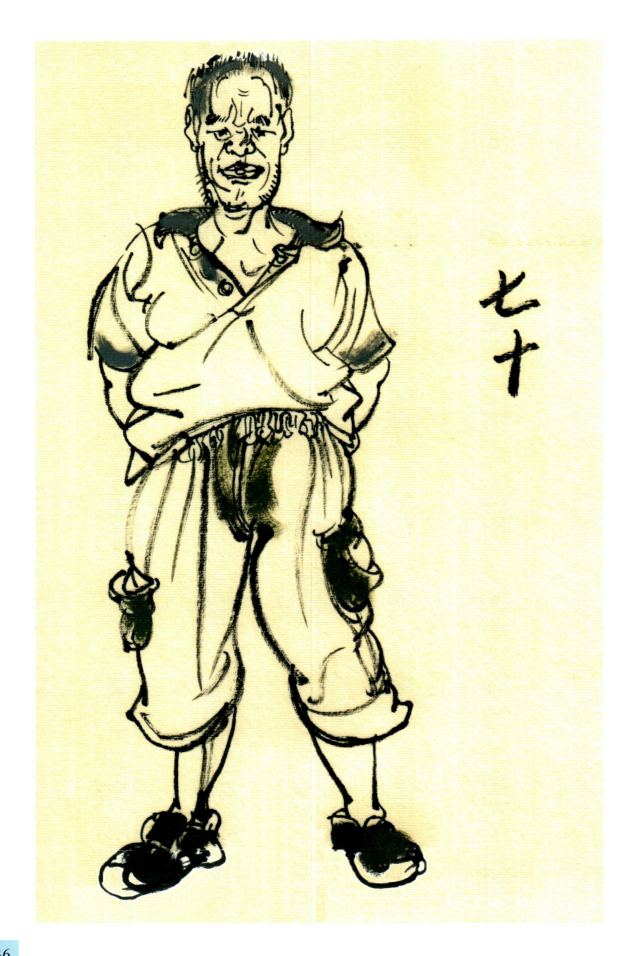

5 来吧，和我一起来表现

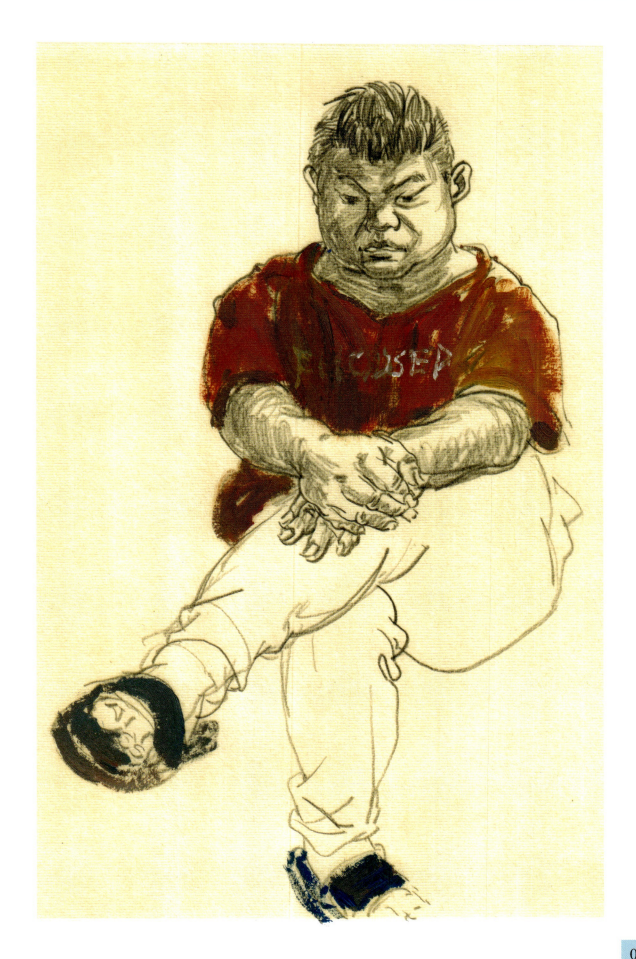

5 来吧,和我一起来表现

麻将哥

麻将哥

5　来吧，和我一起来表现

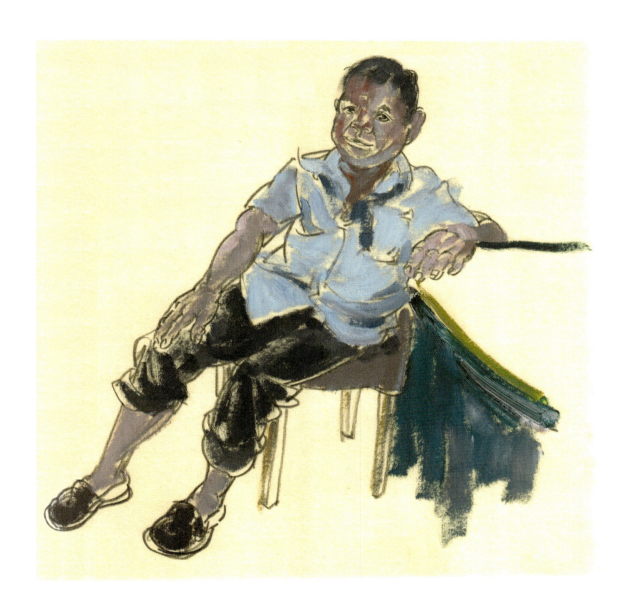

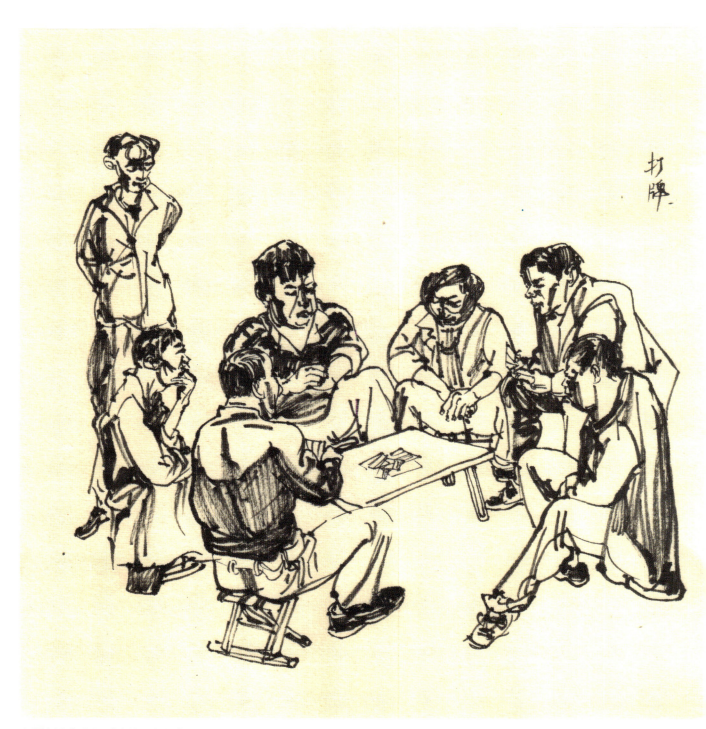

翻译刘小东作品《金城飞机场》

5 来吧,和我一起来表现

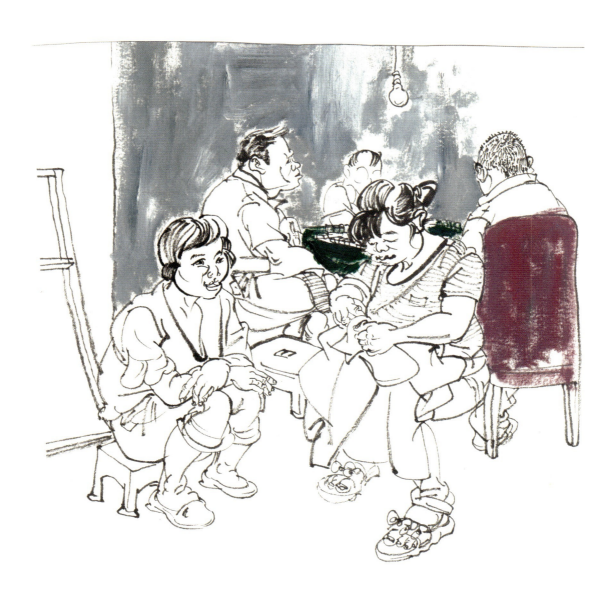

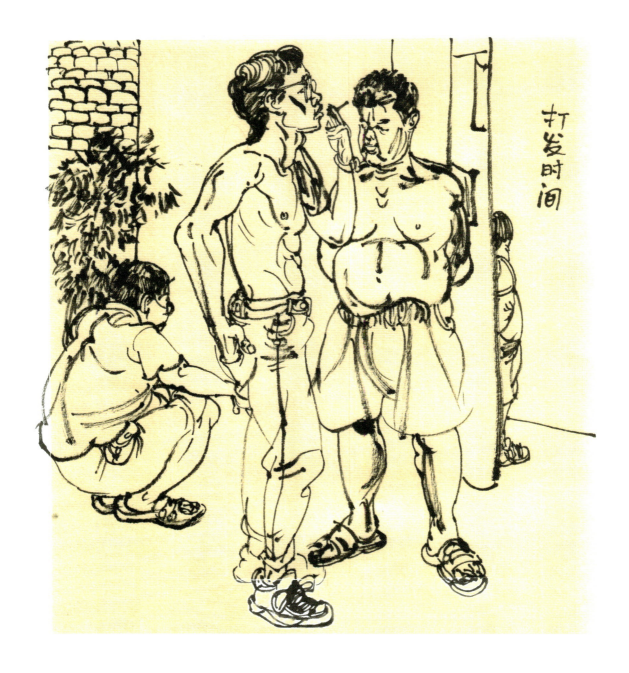

5 来吧，和我一起来表现

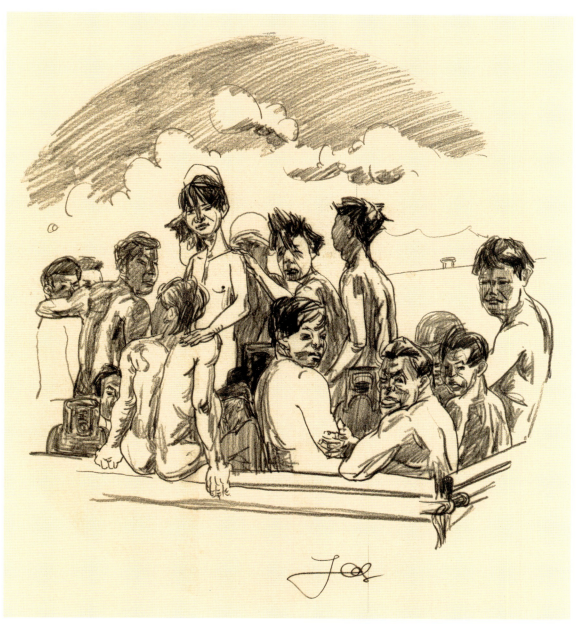

翻译刘小东作品《违章》

045

速写视界：一小时内极限创作

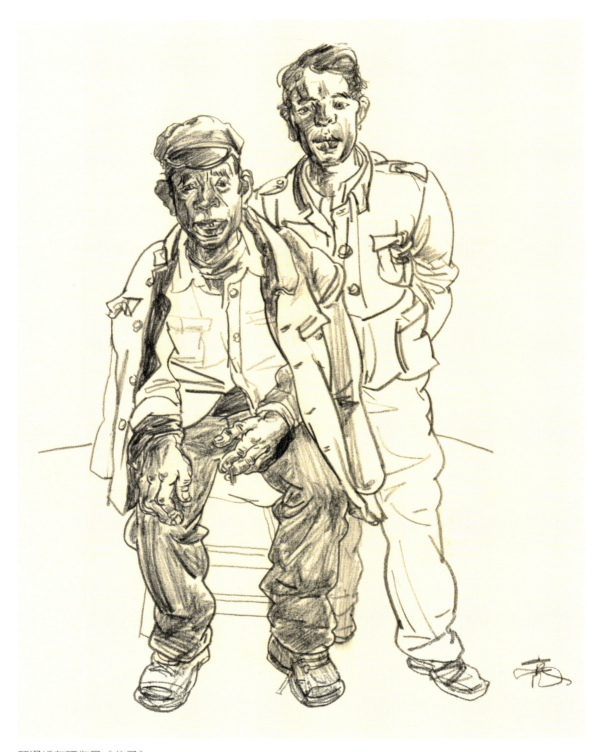

翻译忻东旺作品《父子》

5 来吧,和我一起来表现

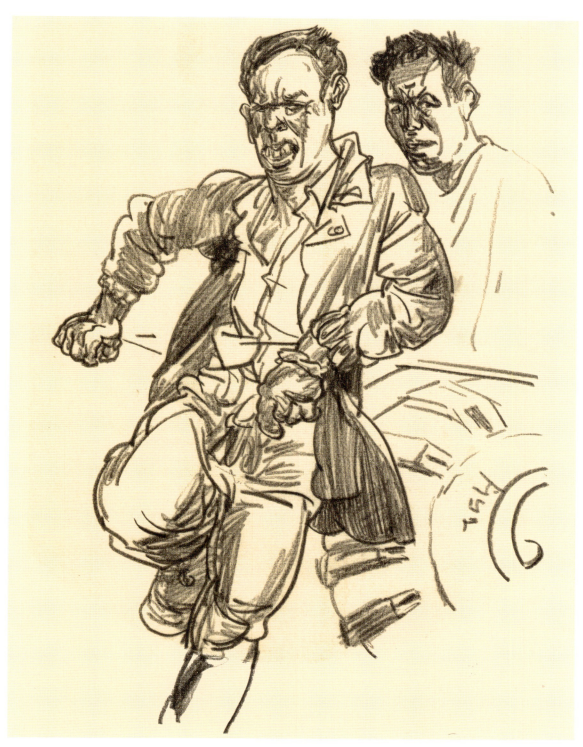

翻译忻东旺作品《骄阳》

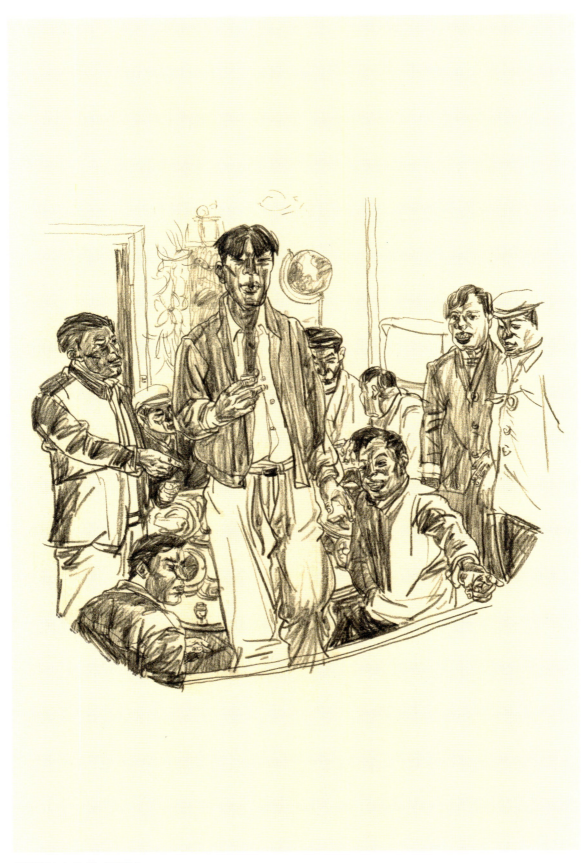

翻译刘小东作品《婚宴》

5　来吧，和我一起来表现

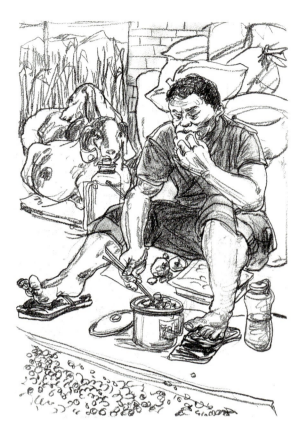
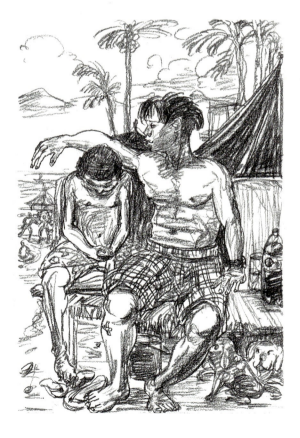

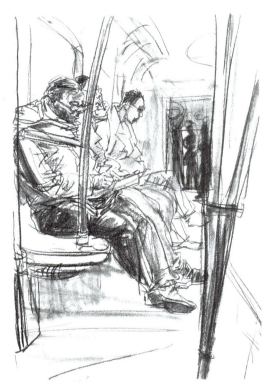
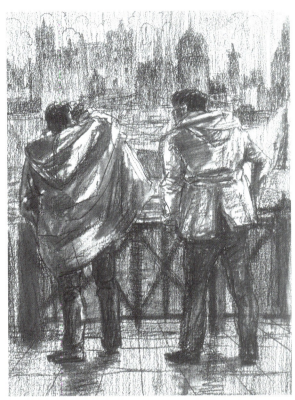
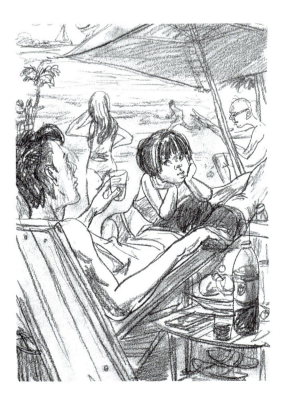
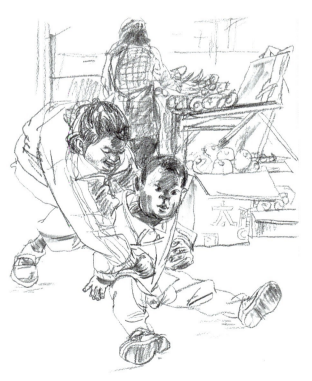

5 来吧，和我一起来表现

单人篇

单人速写是场景速写的基础，想要画好场景，就先从表现单人开始吧！

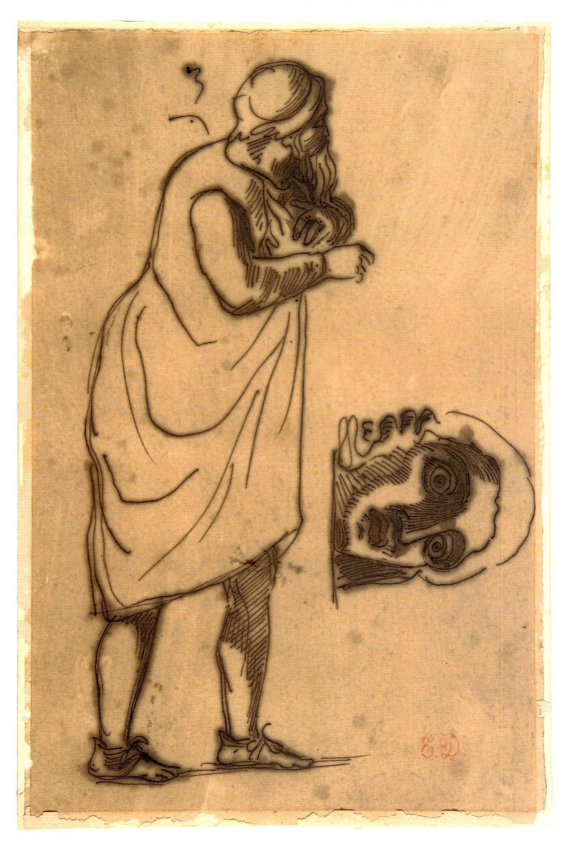

德拉克洛瓦

速写视界：一小时内极限创作

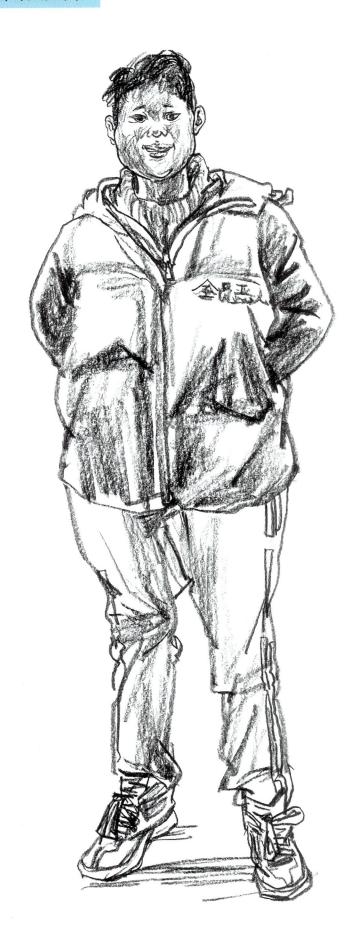

这个女孩现实中调皮捣蛋，爱穿宽大松垮的衣服。整个表现，用笔简单利落，一气呵成。最终画面的呈现很符合小女孩调皮的气质。

5 来吧，和我一起来表现

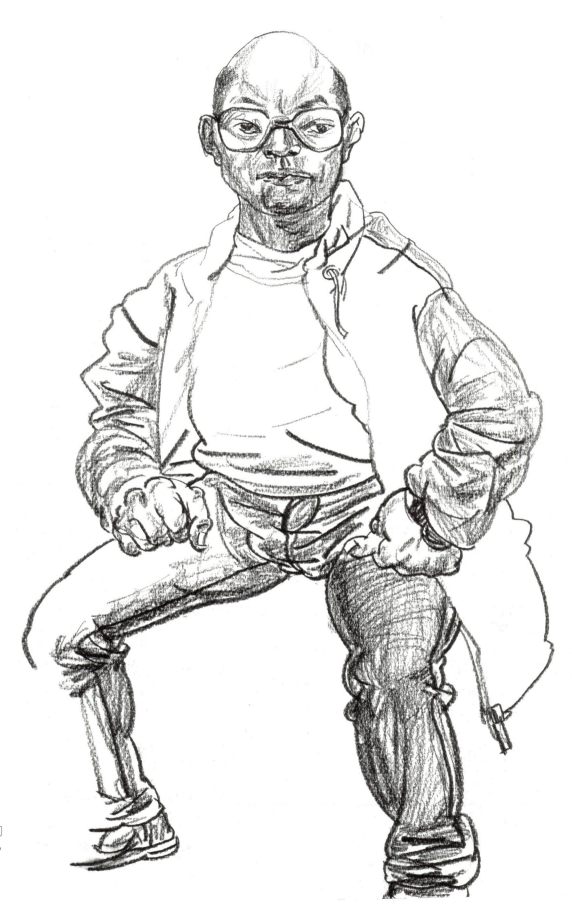

翻译忻东旺作品
《求索者》

看到前辈们有趣的作品不仅手痒起来。

053

速写视界：一小时内极限创作

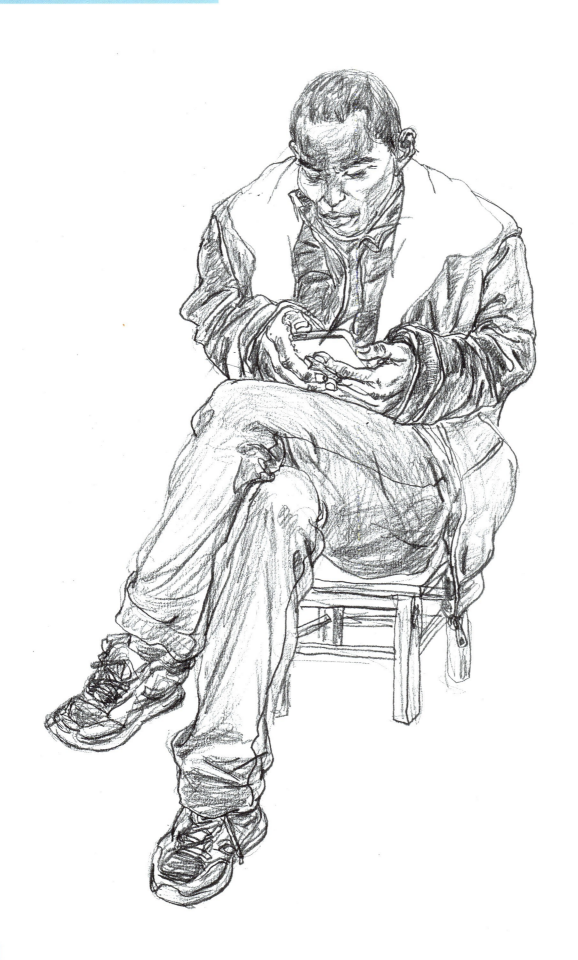

这个是我家邻居愣二，他每天吊儿郎当地各处闲逛。整个人很瘦，也很结实。

5　来吧，和我一起来表现

二子身高一米五左右，但人很结实，走起路来还带风。

速写视界：一小时内极限创作

电梯口遇到的背包人，给我一种很利落的感觉。

5 来吧，和我一起来表现

这种大的运动动态平时训练不可或缺。

速写视界：一小时内极限创作

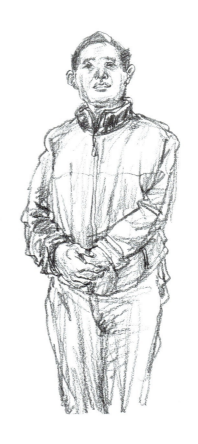
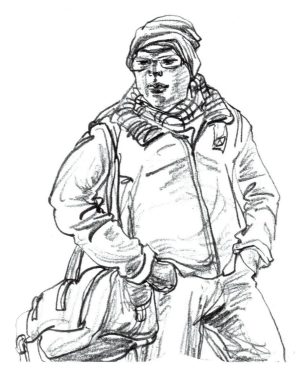

这是对一对父子的小练习。一幅是夏天画的，另一幅是冬天画的。上面一幅画的是父亲，两个不同角度；下面一幅画的是儿子。放在一块看别有一番味道。

5 来吧，和我一起来表现

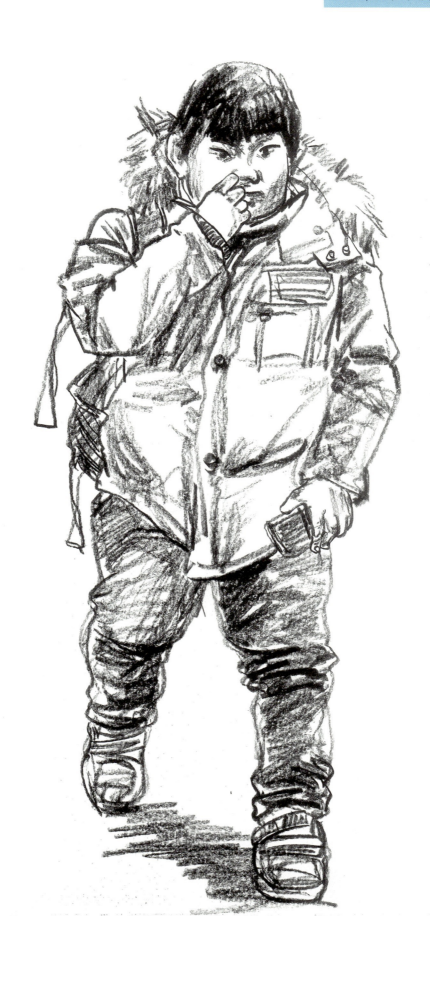

在地铁站遇到的挖鼻孔的小男孩，挺可爱。

速写视界：一小时内极限创作

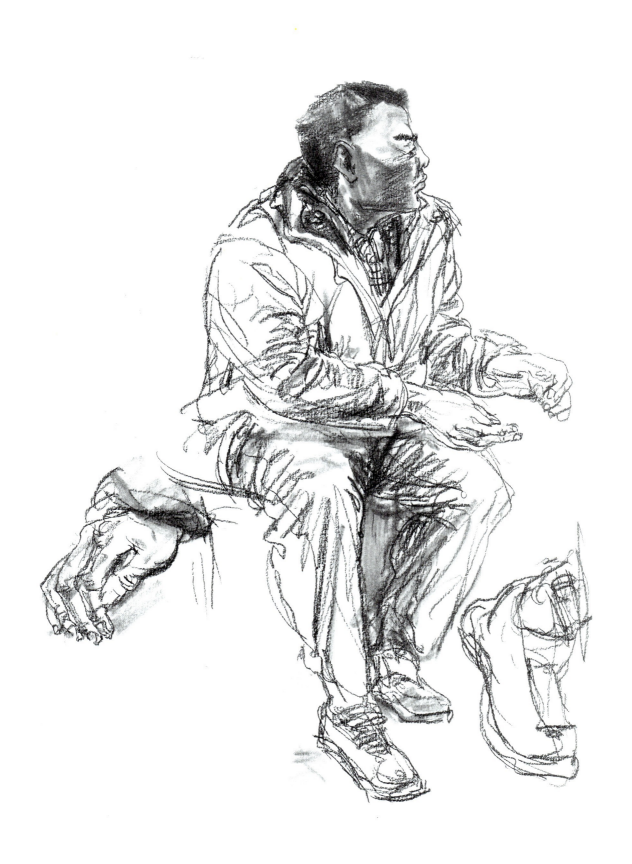

邻居动态写生

5　来吧，和我一起来表现

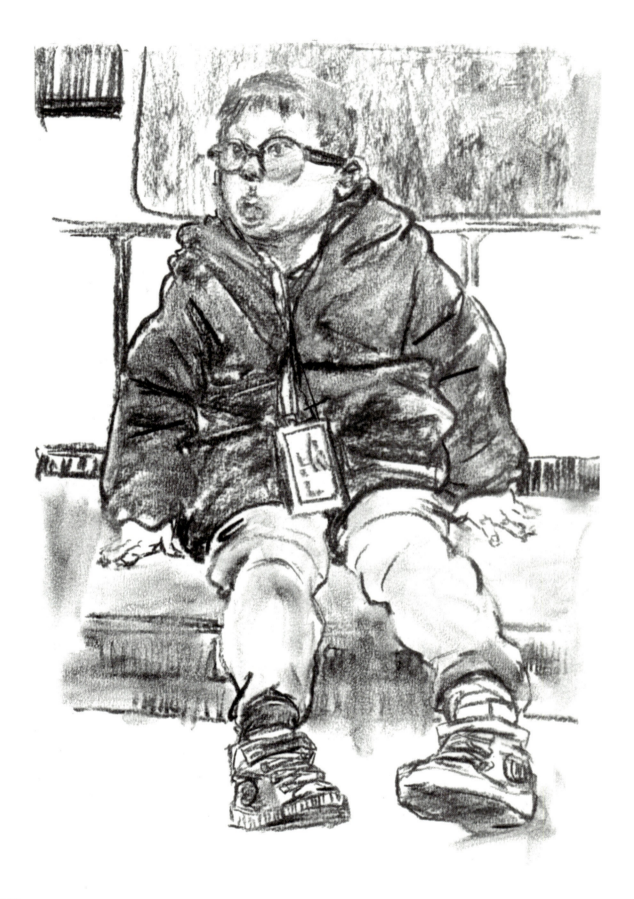

坐地铁的小孩

速写视界：一小时内极限创作

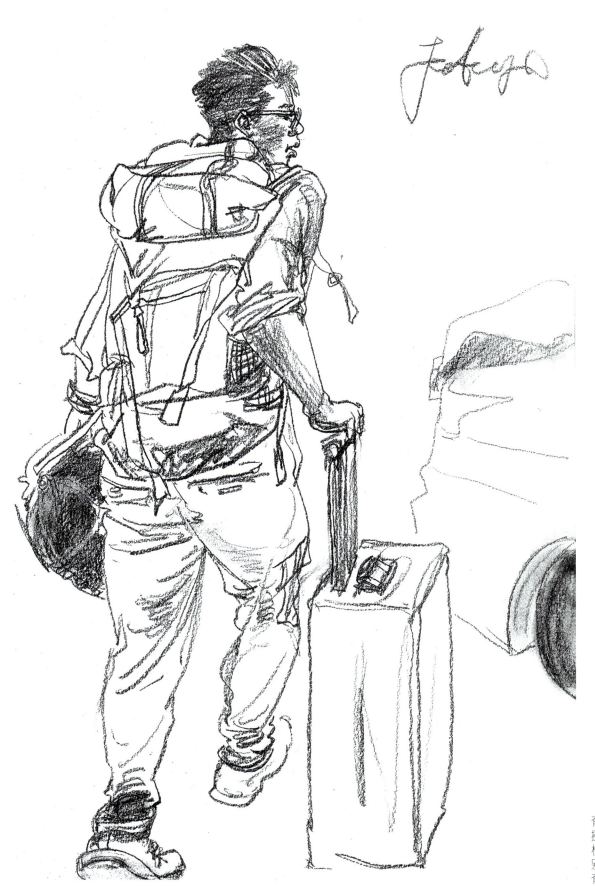

有时候画自己还是挺好玩的，这是去机场赶路的时候，别人拍的我，看着有趣就画了下来。

5 来吧,和我一起来表现

产生绘画欲望的往往是现实中有趣的视角和质感的对比。

063

速写视界：一小时内极限创作

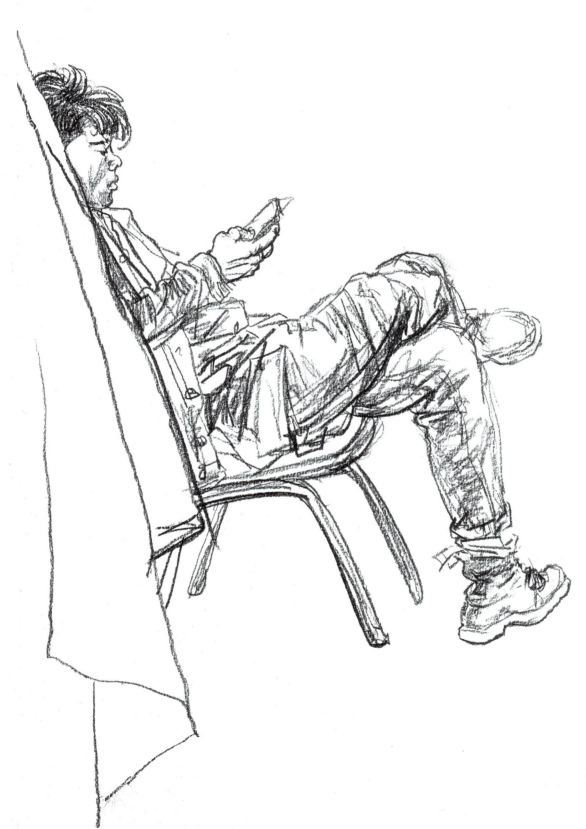

大学好友的"屌丝状态"

064

5 来吧，和我一起来表现

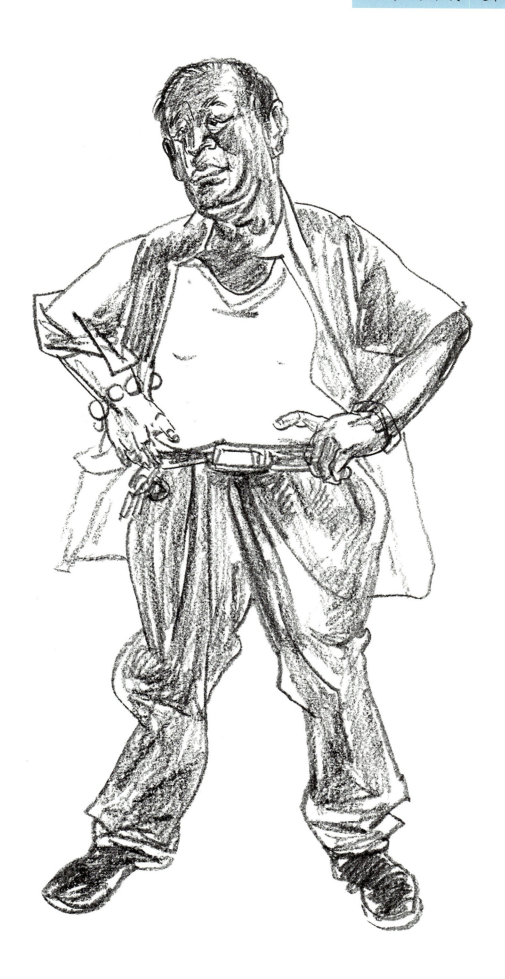

有时候，你可以打破常态，放手去画，表达你忠于模特的最真实的感觉，而不要在某个点上过于纠结。

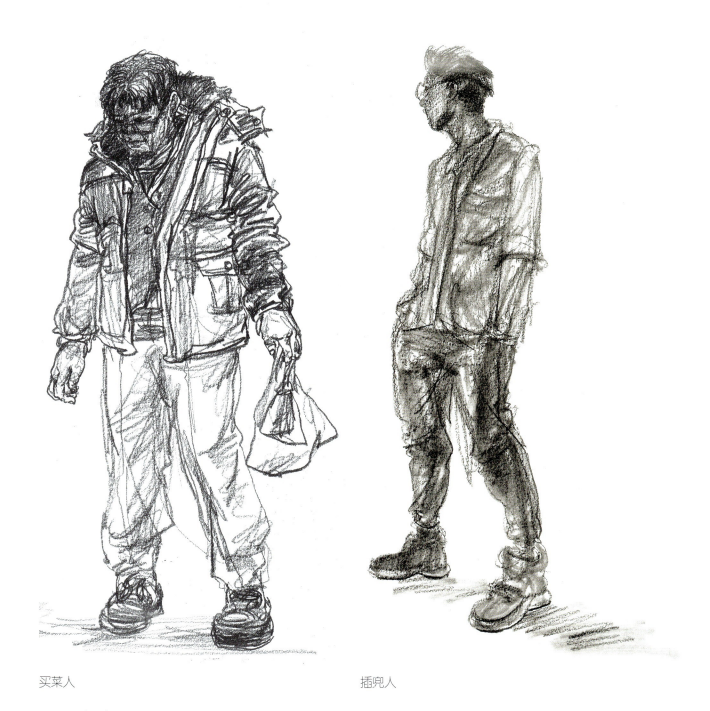

买菜人　　　　　　　　　　　　　插兜人

　　画好单人速写是进阶场景速写的基础，但是画单人速写的时候最好脑子里把人物放在场景里，可以顺便将单人所处的环境交代一下。这样在画速写的时候就不会将人物孤立地表现，慢慢培养自己的整体意识。

双人篇

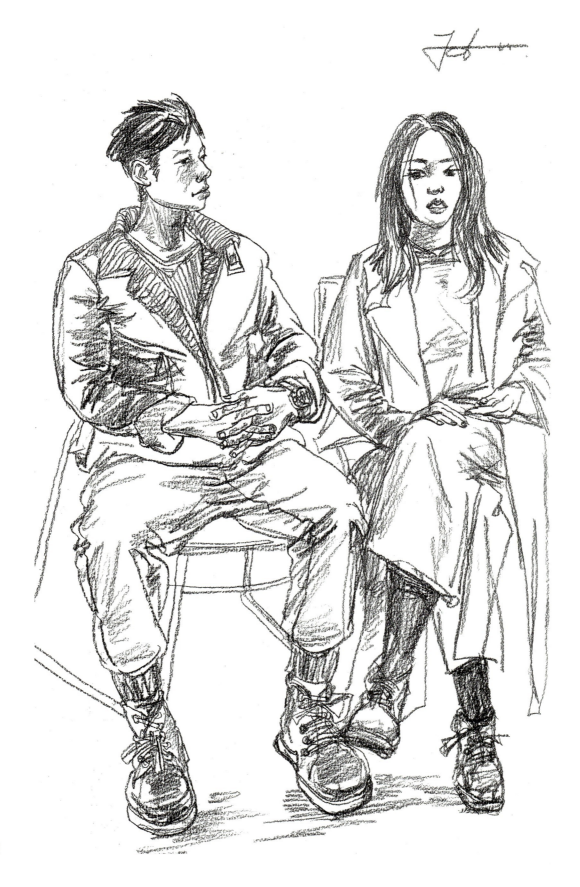

情侣

速写视界：一小时内极限创作

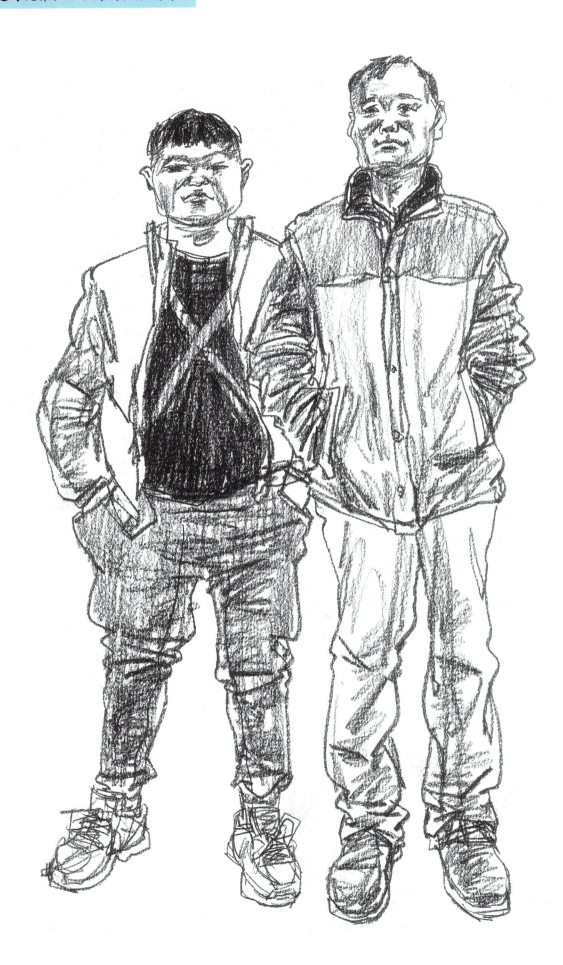

父子

5 来吧，和我一起来表现

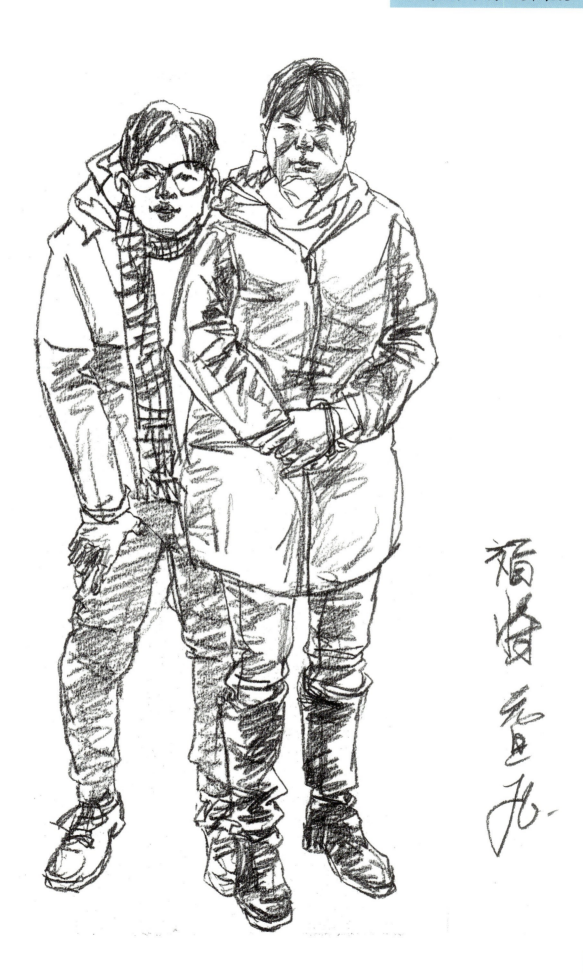

母子

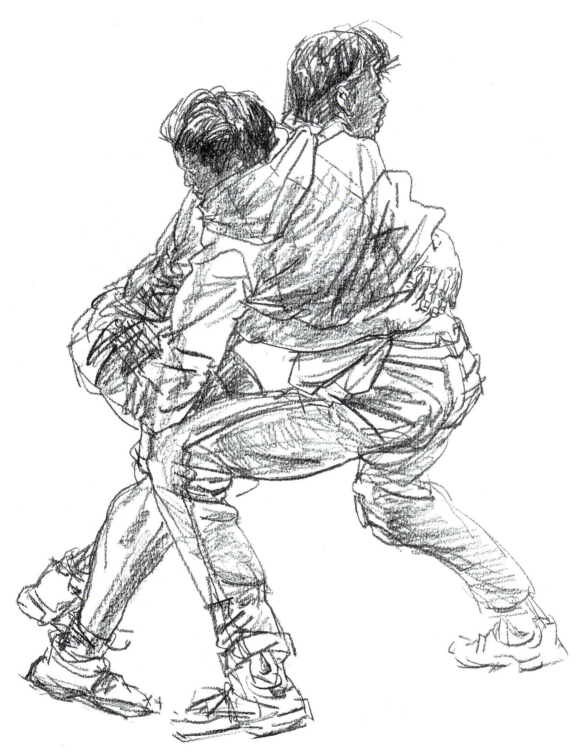

摔跤

5 来吧，和我一起来表现

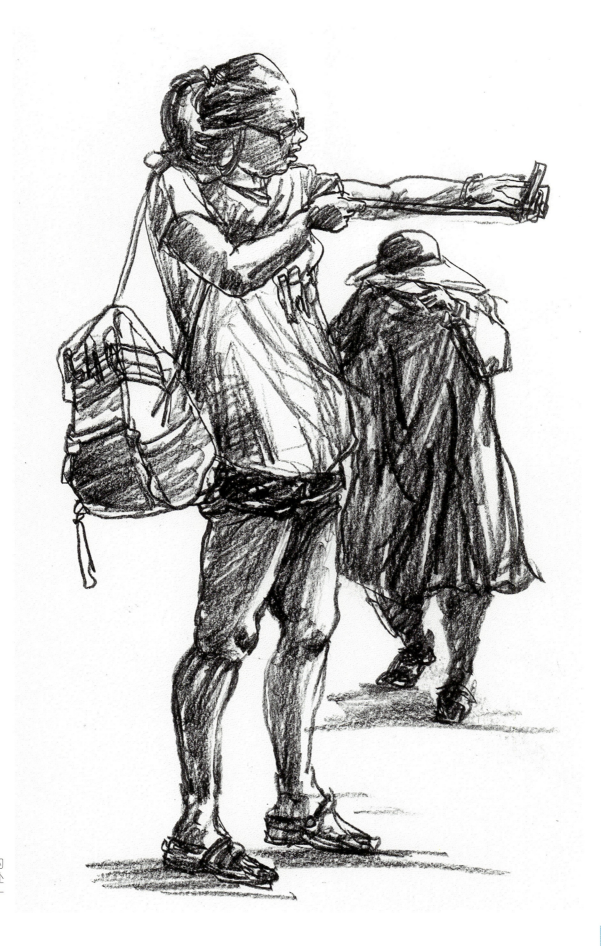

小姑娘准备自拍的动态很自然，远处的大妈与之形成一种体态上的对比。

速写视界：一小时内极限创作

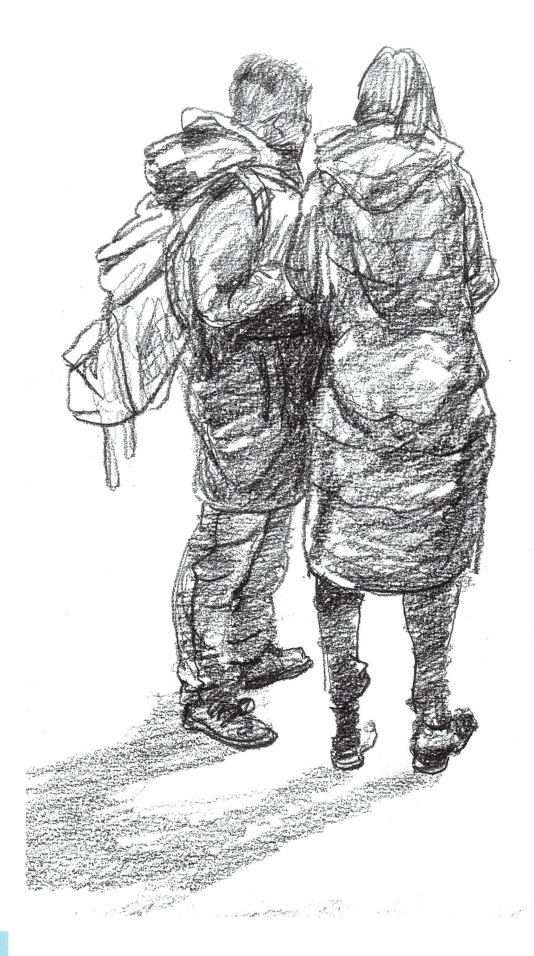

这是在机场画的，记得当时阳光照过来，给人一种温暖的感觉。所以在画这幅作品时把重点放在了光与影上面。

5 来吧，和我一起来表现

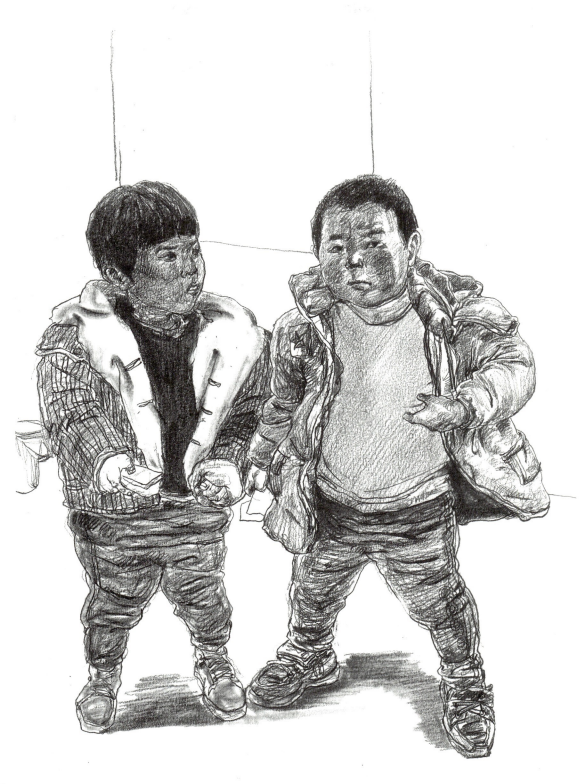

两个小家伙一个调皮捣蛋，一个温和乖巧，经常来我家玩耍。我给他们塞了几颗糖才让画的。

速写视界：一小时内极限创作

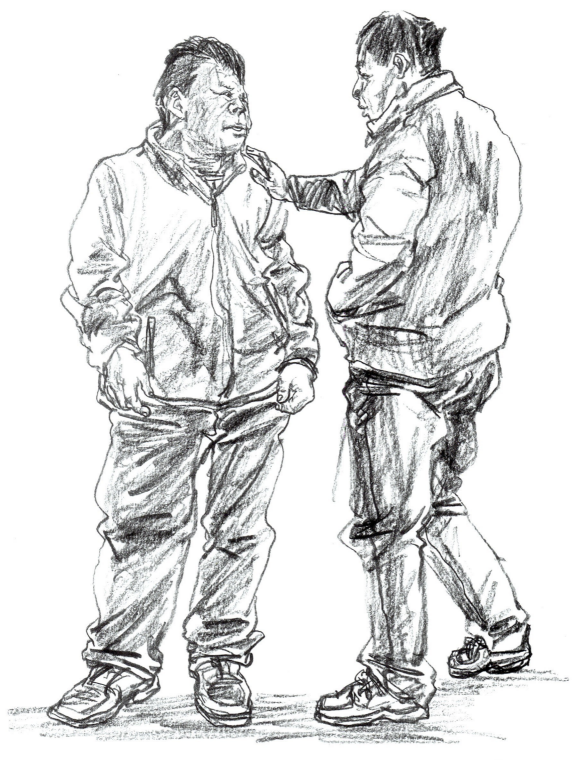

这是画的老爸与四哥在院子里聊天。两人的肢体动作充分体现了都是"老顽童"。

5 来吧,和我一起来表现

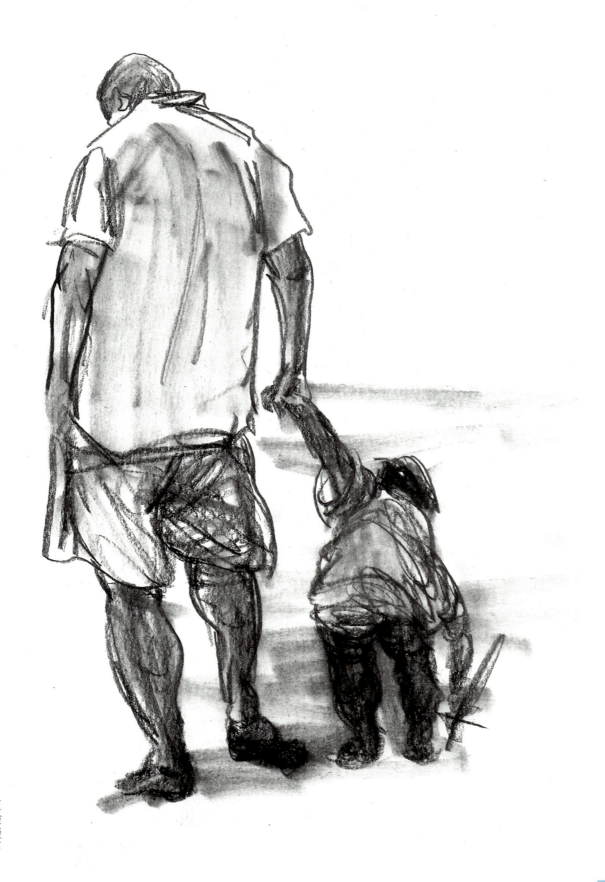

这是在海边,一位父亲牵着孩子在捡贝壳,场面温馨极了。赶紧动笔留下了这一瞬间。

速写视界：一小时内极限创作

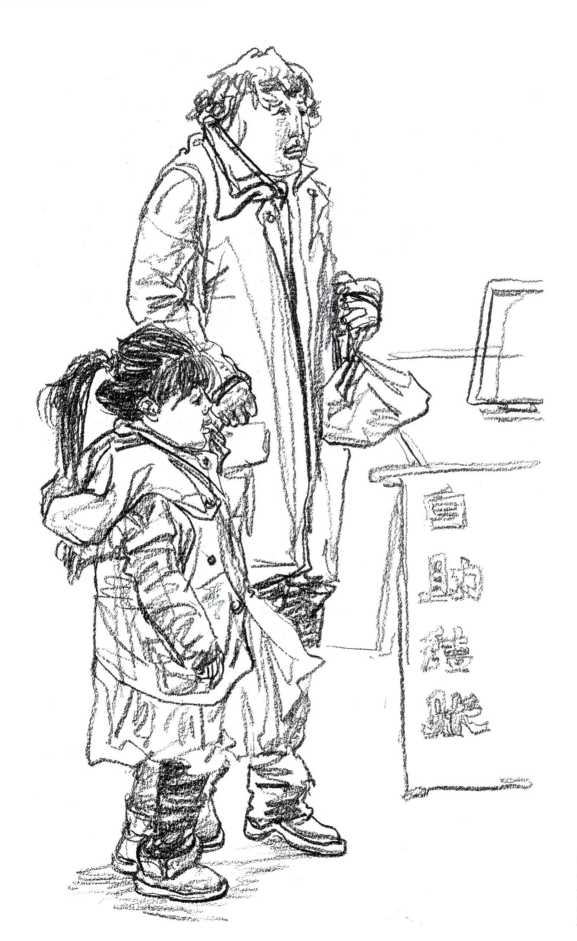

画这幅作品的时候特意把人物的脸部进行简练的概括，用俏皮的线条表现这对母女。

5 来吧，和我一起来表现

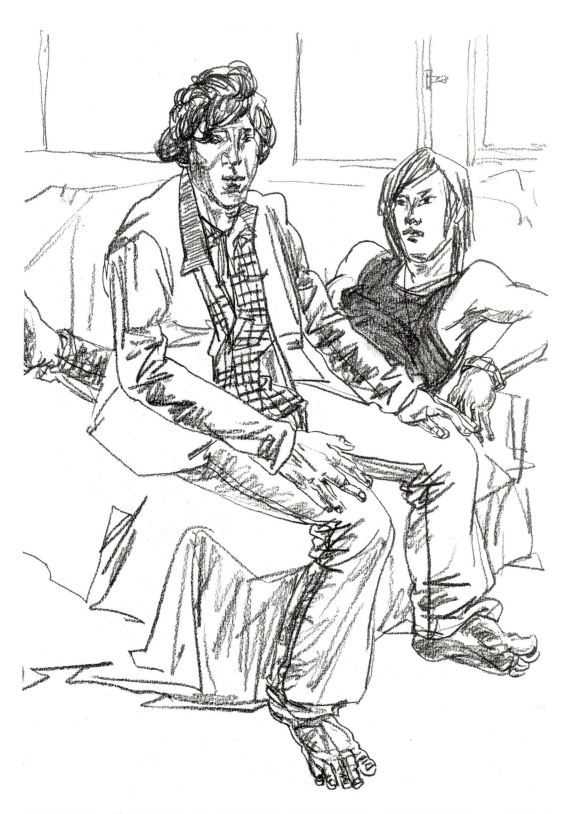

翻译忻东旺作品
《迷城》

画双人速写，其实就是考查你对速写多个人物的控制力。很多同学画单人速写的时候没有把人物放到场景中，心中也没有一个虚拟场景。久而久之，画单人不错，可是一遇到多人或者加场景的时候就觉得有些力不从心。所以，画好双人，研究好人物之间的关系，会让你的速写能力呈指数级增长。

速写视界：一小时内极限创作

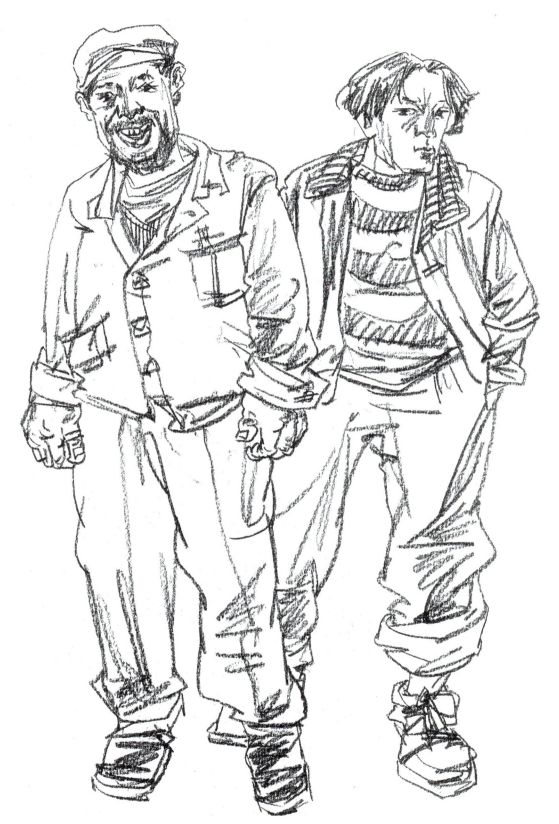

翻译忻东旺作品
《装修》局部

　　画速写要有严谨的态度、匠人的精神。在画速写前，只有研究好每一根线条、每一部分的疏密对比和节奏对比，才能在后期做到下笔如有神助，信心百倍。如果只是追求表面效果，对作品没有负责任的态度，那么你的作品也会相应地带给你不理想的结果。

场景篇

场景速写首先确立好构图，然后就是侧重技法的表现了，但是绝对不能离开你自己对这幅作品的感受。接下来，我将对场景速写中最重要的几个知识点进行详细讲解。

抓住人物的面部表情

在掌握了绘画的基本规律后，我们就要依据客观模特，结合自己的感受去画模特的面部表情。不同的模特，气质形象是大相径庭的。场景速写中将人物面部表情抓住了，这幅画就已经具备了灵魂。

抓住人物的肢体语言

人物的肢体语言，可以准确表达人物的心理状态，同时可以赋予画面一定的主题与故事情节。在生活中，我们除了运用文字语言表达外，运用最多的就是肢体语言了。肢体语言如手的胖与瘦、方向、姿态等，都能让画面自己说话，让观者一目了然。

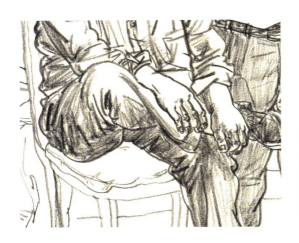
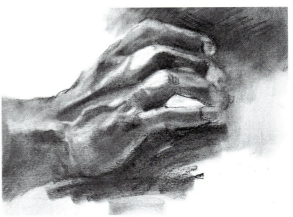
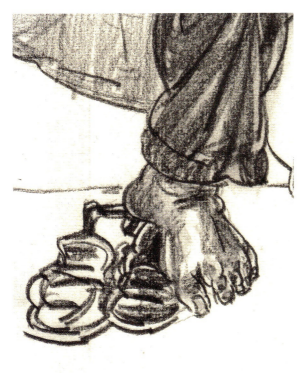
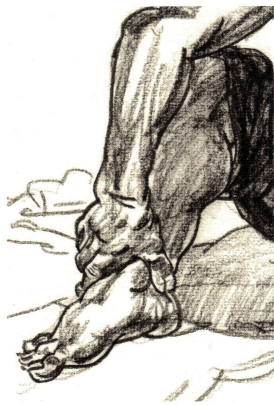

5 来吧，和我一起来表现

抓住人物的年龄和性别

区分不同的年龄与性别，这看上去简单，但真正做到的人却不多。大家每天会画很多的速写，有时候甚至为了完成一定的数量而忽略了质量。很少有人能静下心来好好研究人物的性别与年龄段如何表现。

其实，画性别之分，记住几个大原则就可以了。描绘女性的时候脸部保持干净或者简捷轻快的调子，五官细致，头发的层次感很强，脸部圆润。男性则五官相对分明，描绘时可以稍稍粗犷一些。年龄段的表现则要学会观察与总结了。比如小孩的矮小呆萌，成年人的修长强悍，这些大的原则是一定要遵守的。

上面讲的都是一些基本的绘画原则，我们可以依据每个人不同的感受稍作变通，毕竟敢于打破常规的人往往第一个吃到甜瓜。

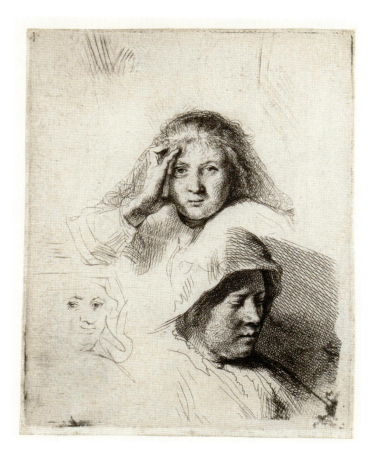
伦勃朗

佐恩

081

抓住人物的职业特征

表现一个人的职业是多方面的：着装、配饰、道具、场景、本身的故事性等，这些都可以很好地表现出一个人或者一群人的职业身份。但在表现的时候，不要贪求面面俱到，抓住一两个点着重表现就可以了。

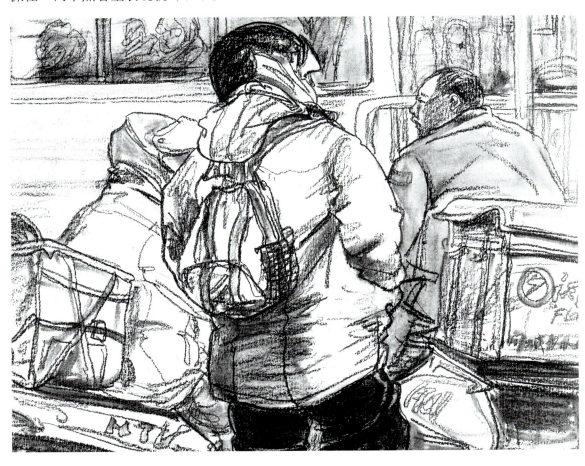

等（局部）

确立场景的选择与道具的安排

道具与场景是相对应的，道具是根据选择的场景而定，但相应场景的整体营造需要道具的组合与铺垫。场景分为两大类：室内与室外。确立好这两大主题，就可以根据自己不同的主题进行表现。记住，不要加与场景不协调的道具，道具依附于整体的表达。

气氛渲染 空间推移 质感表现

氛围的掌控体现一个人对绘画的控制能力，在表现中我们可以通过虚实的处理、繁简的节奏对比、线条或调子的不同走向，或是通过抹、擦、提等手法来表现一个场景中所具备的真实性，或是绘画者感受的极度提炼。在此基础上，区分近、中、远的场景。再加上人物与场景中不同质感的区分，就会绘制出一幅优秀的作品。

5 来吧,和我一起来表现

佐恩

总结语:

　　以上所讲的知识点希望大家好好揣摩,通过我的抛砖引玉,大家能在以后的速写中想到这几个点,在未来的练习中不断深化这些知识点,以点带面。带着这些意识去画速写,将这些技能运用到自己的作品中,你会发现你的速写正在与其他人拉开距离。你此刻也是一名高手了!

速写视界：一小时内极限创作

日常百态

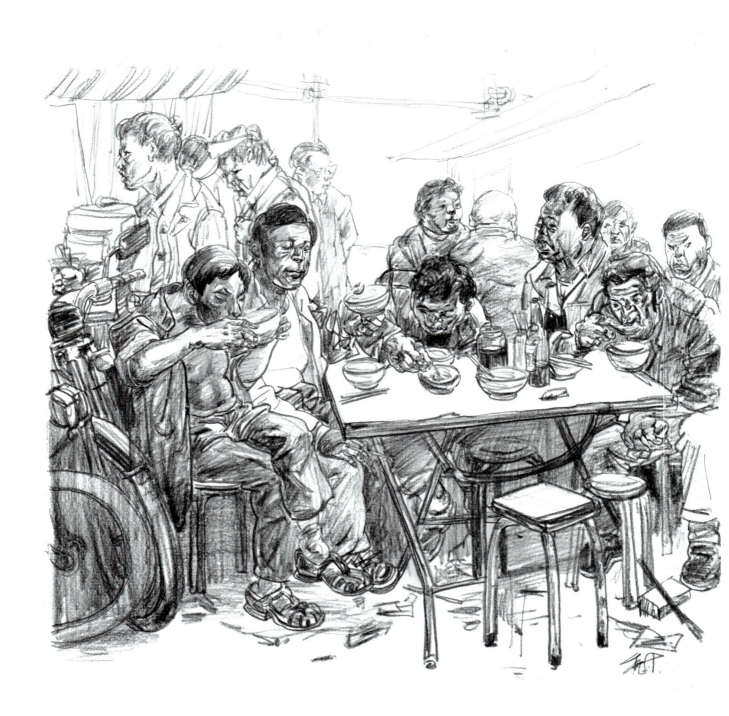

翻译忻东旺作品《早点》

5 来吧，和我一起来表现

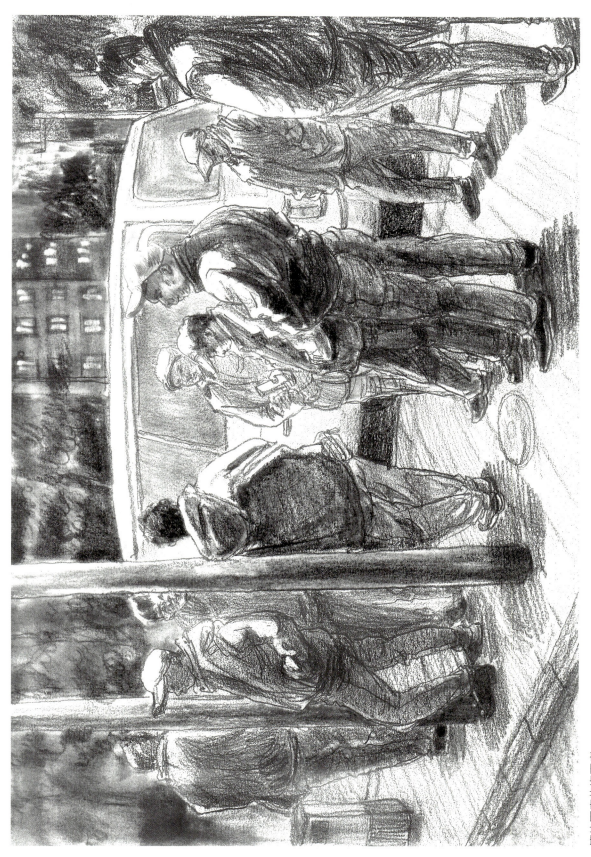

等待回家的施工者

085

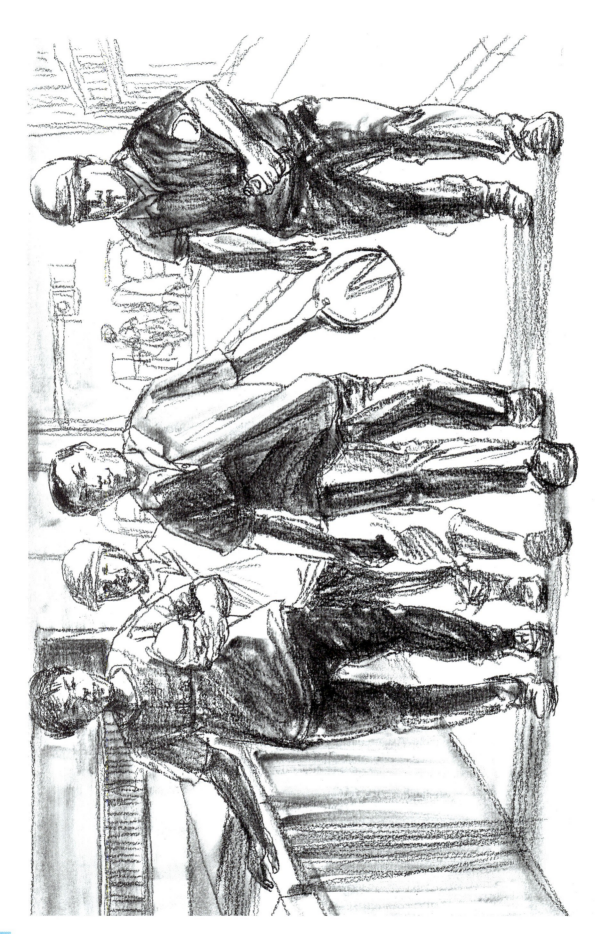

5 来吧，和我一起来表现

西藏写生

087

速写视界：一小时内极限创作

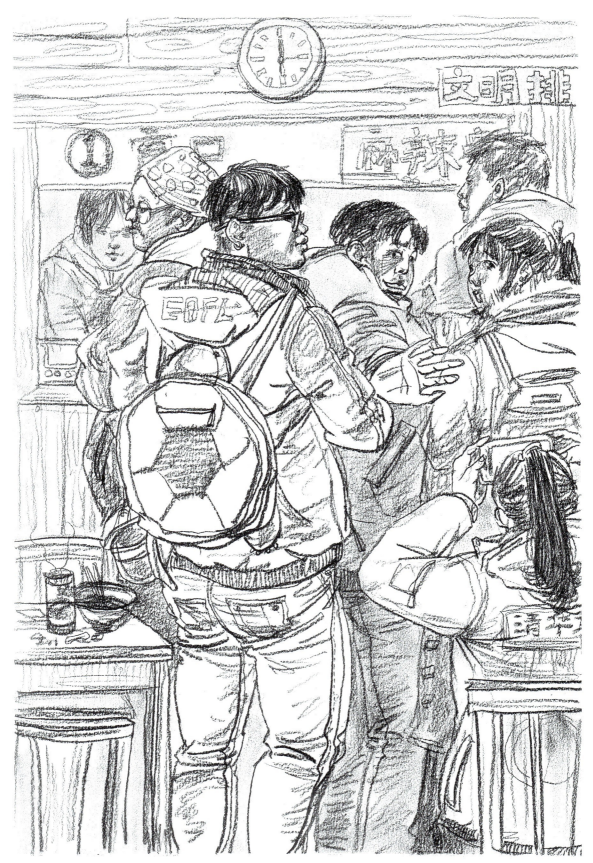

排队

5 来吧，和我一起来表现

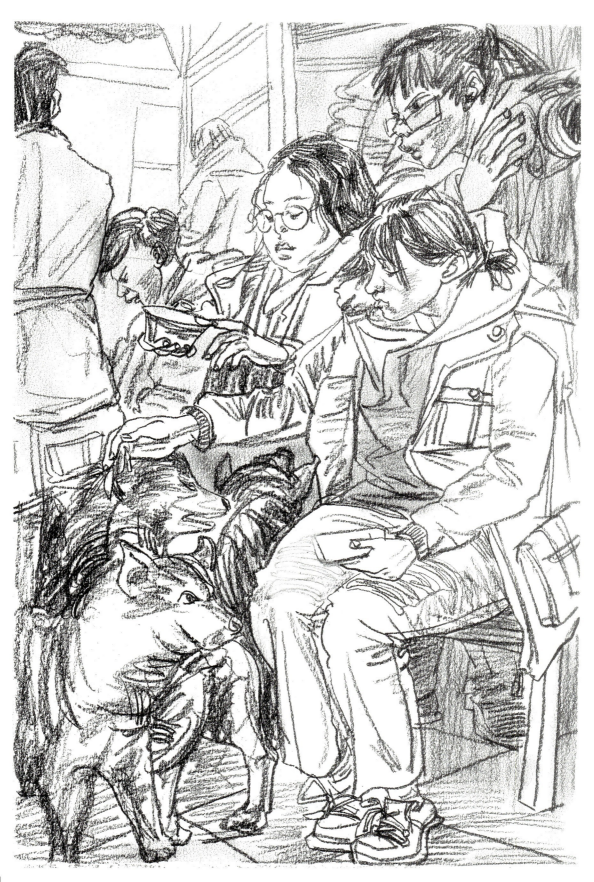

宠物

089

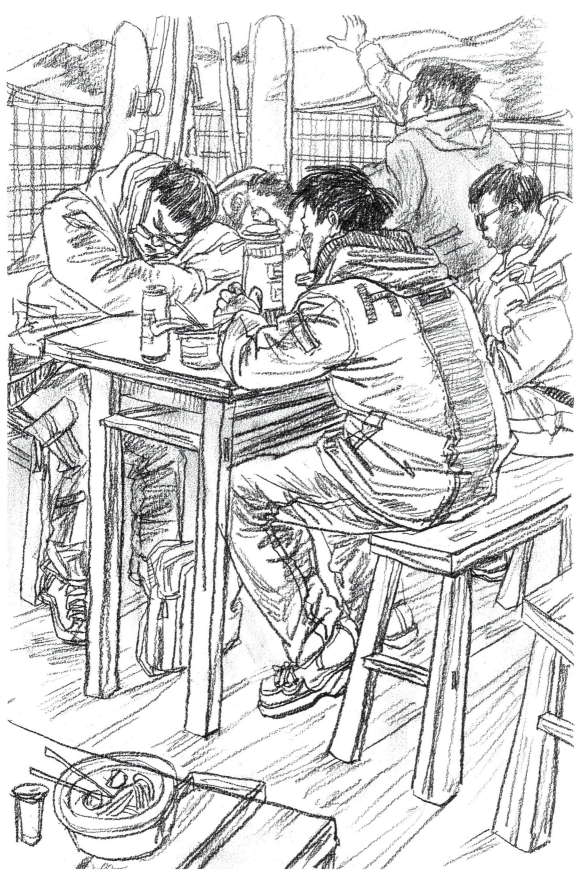

滑雪场小憩

5 来吧，和我一起来表现

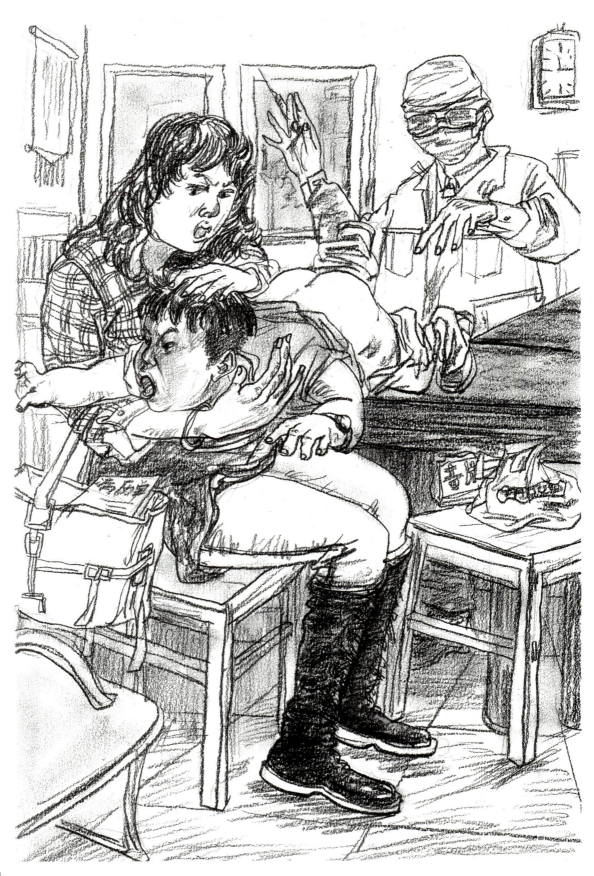

打针

速写视界：一小时内极限创作

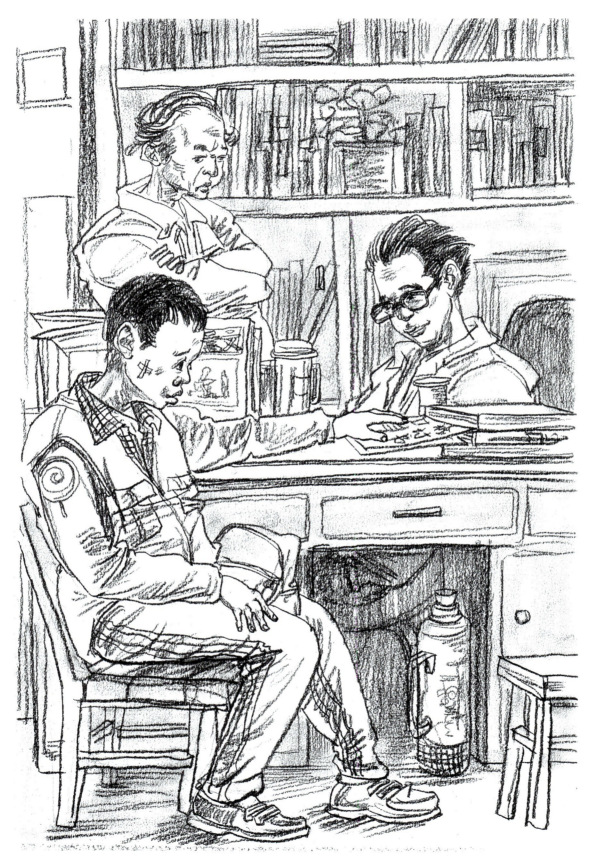

检讨

5 来吧，和我一起来表现

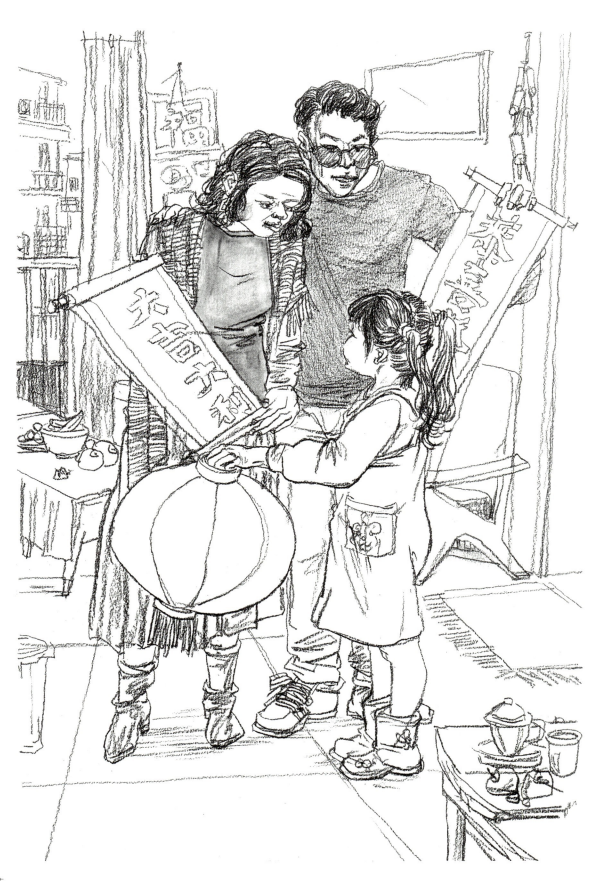

过节

093

速写视界：一小时内极限创作

施工队

5 来吧，和我一起来表现

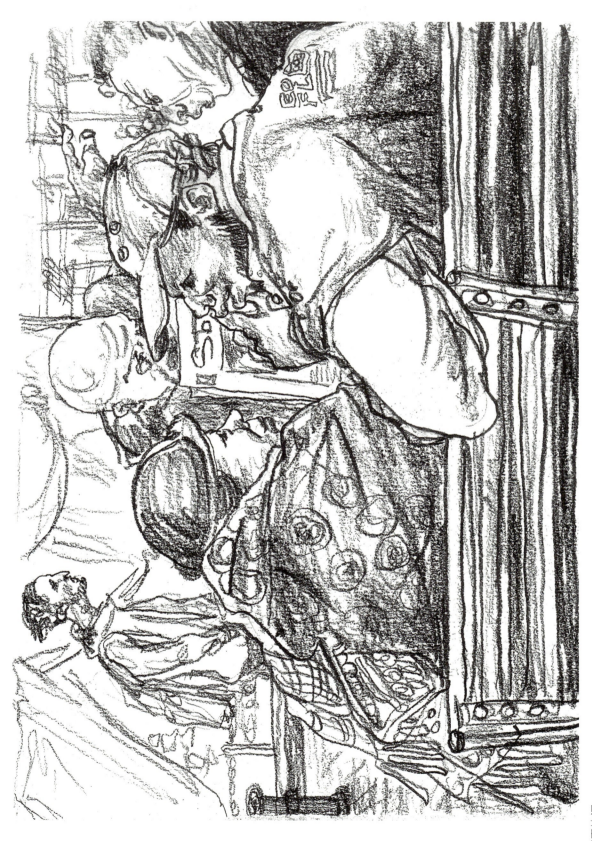

公园里休闲

速写视界：一小时内极限创作

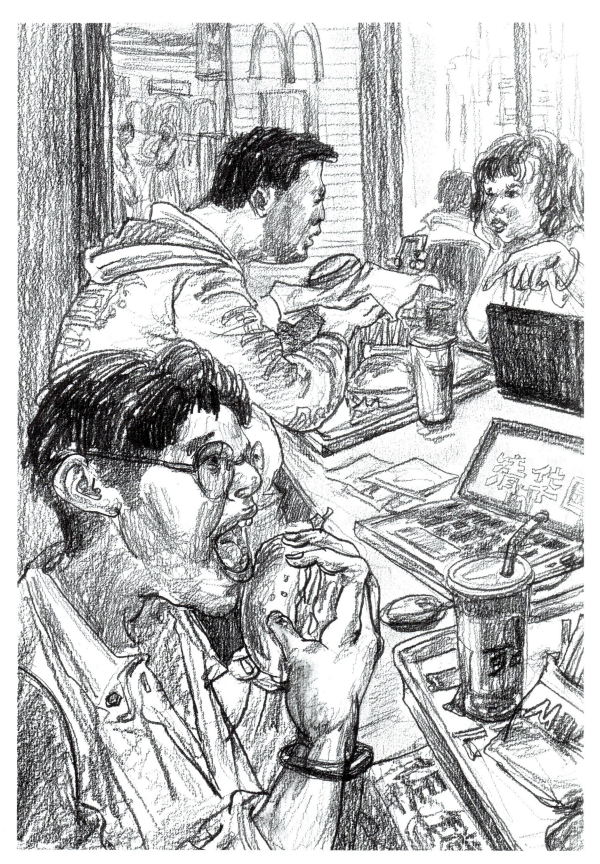

午餐

096

5 来吧，和我一起来表现

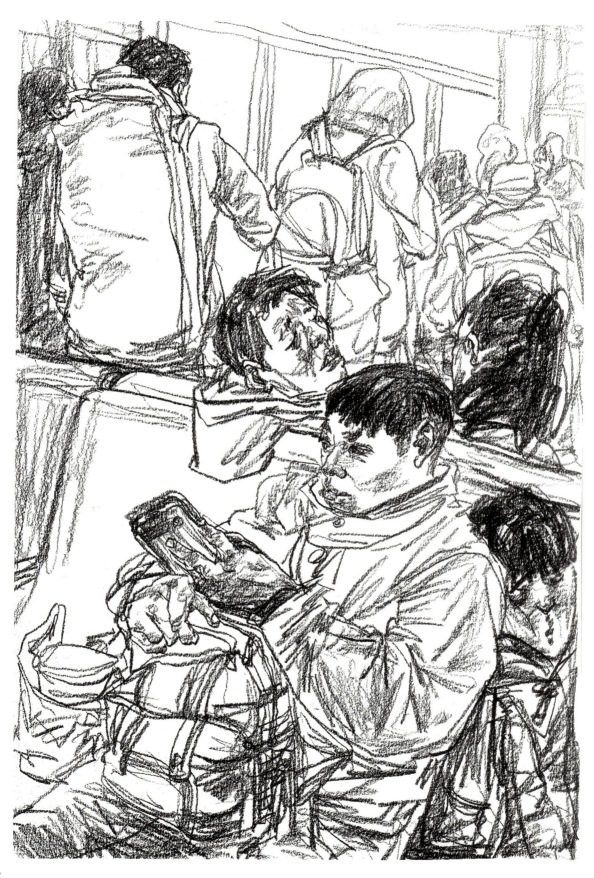

候车室

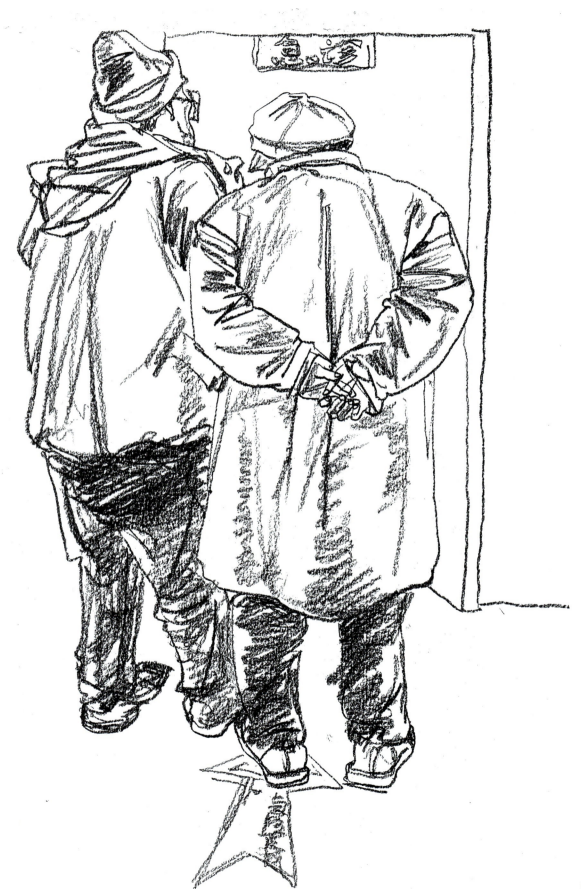

挂号

5 来吧，和我一起来表现

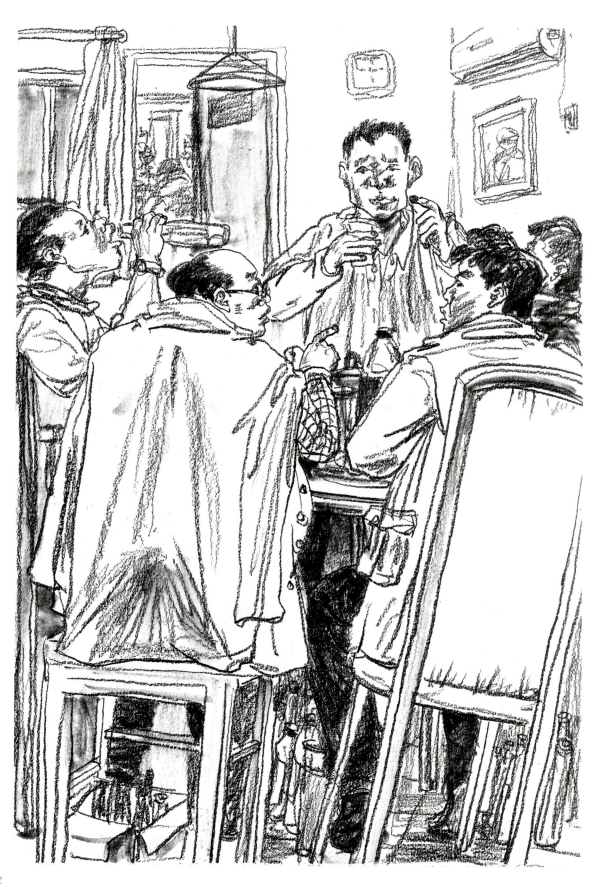

酒宴

099

速写视界：一小时内极限创作

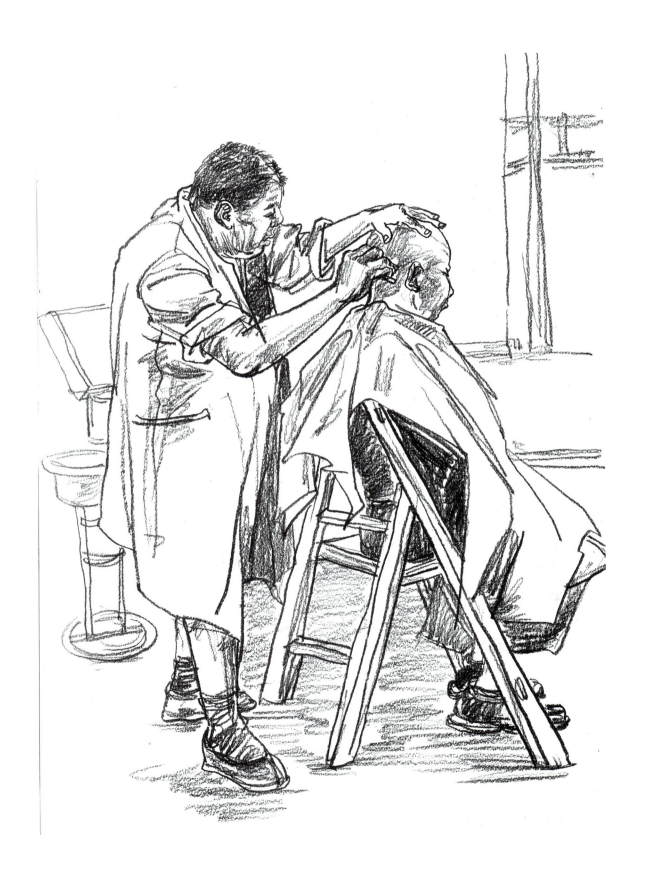

手艺者

5 来吧，和我一起来表现

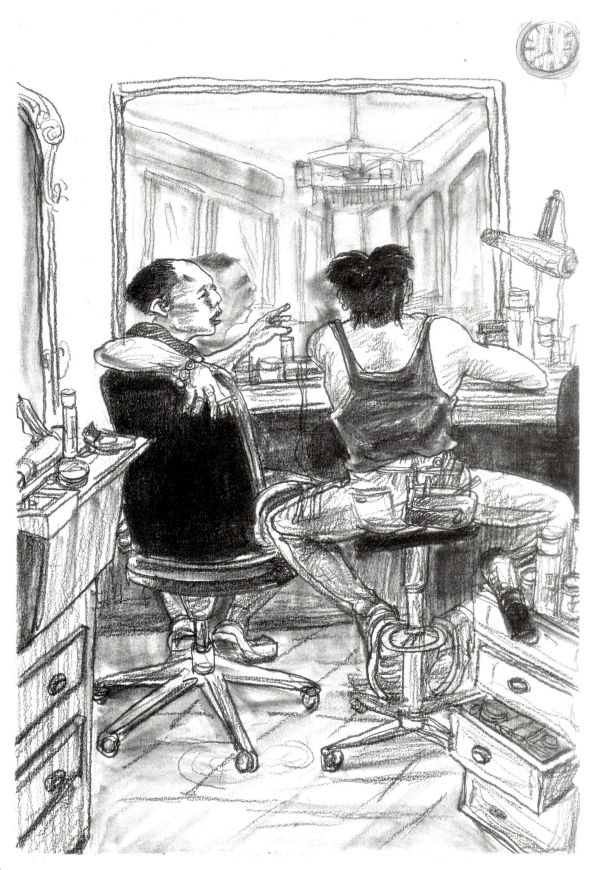

理发店

速写视界：一小时内极限创作

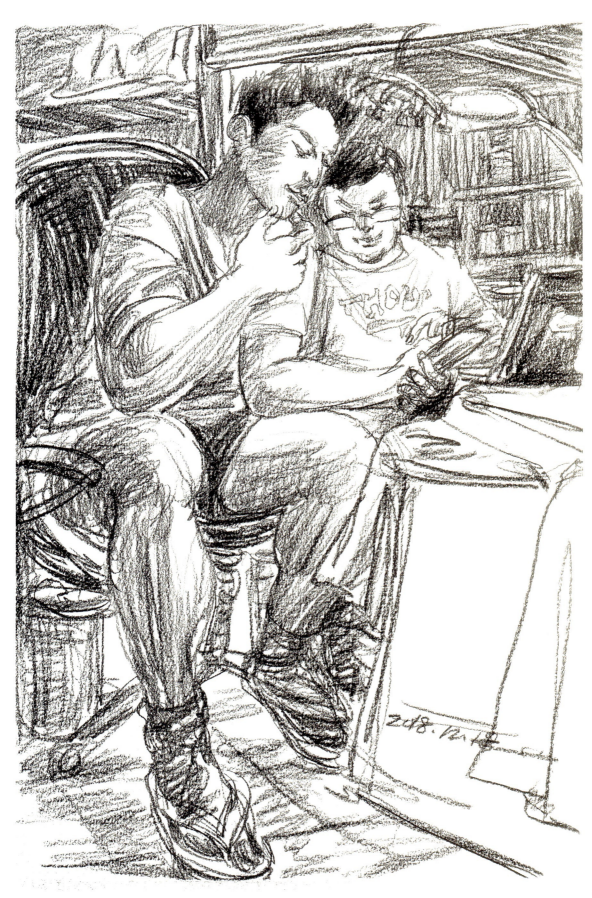

室友

5 来吧，和我一起来表现

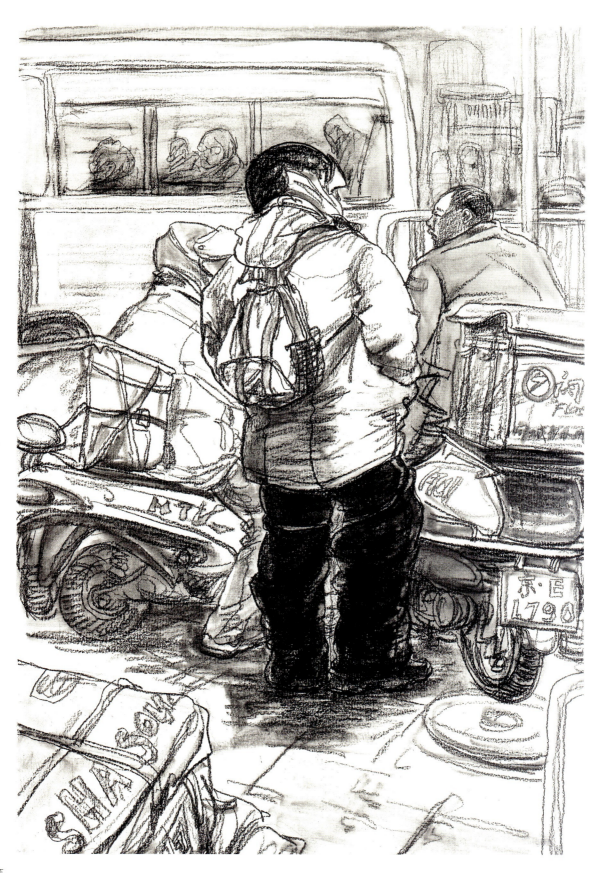

等

速写视界：一小时内极限创作

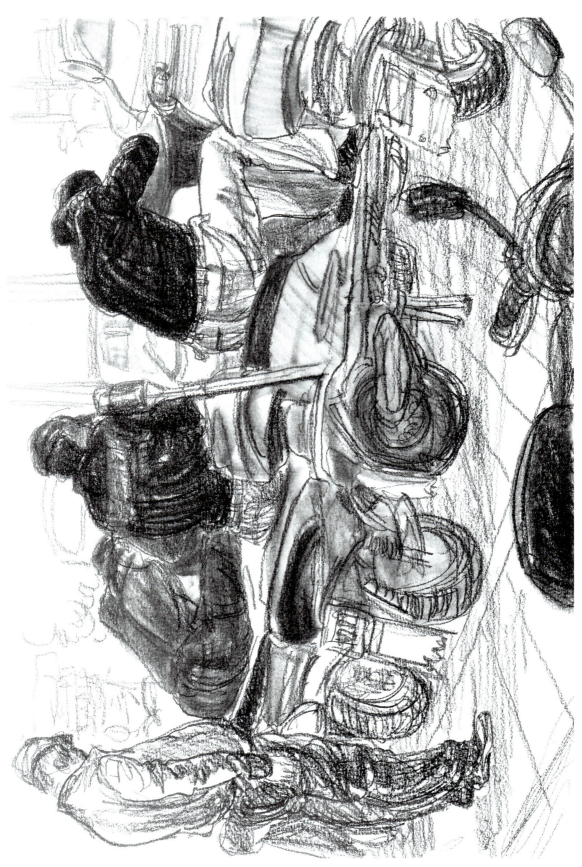

104

5　来吧，和我一起来表现

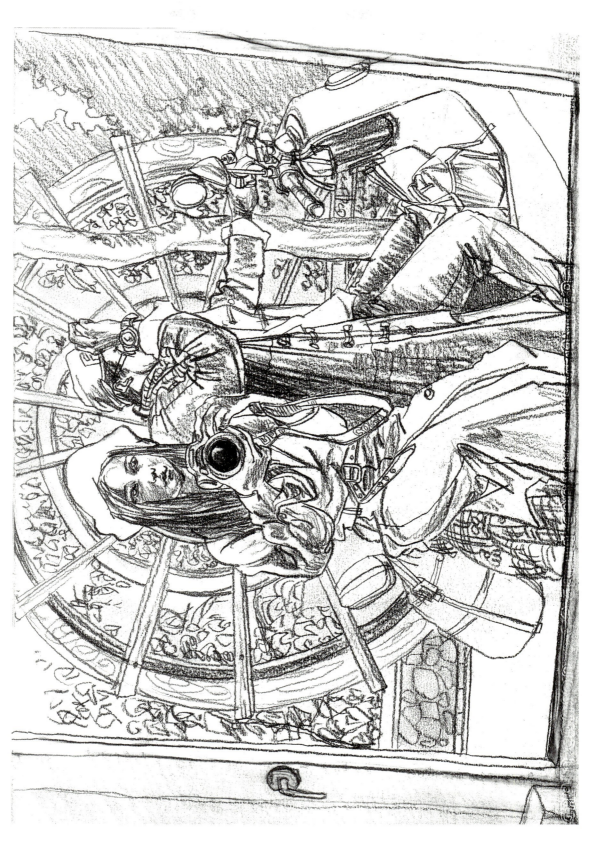

105

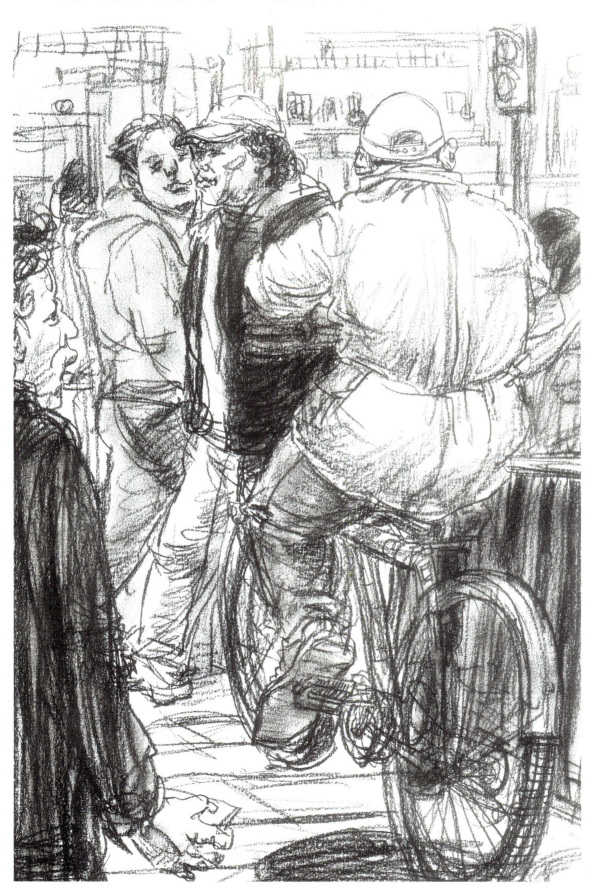

马路

5 来吧，和我一起来表现

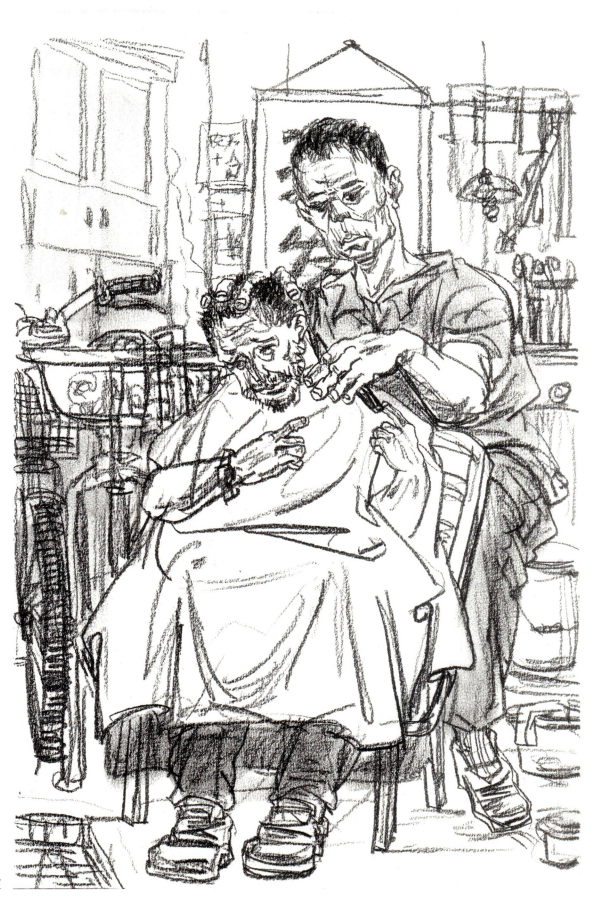

理发

107

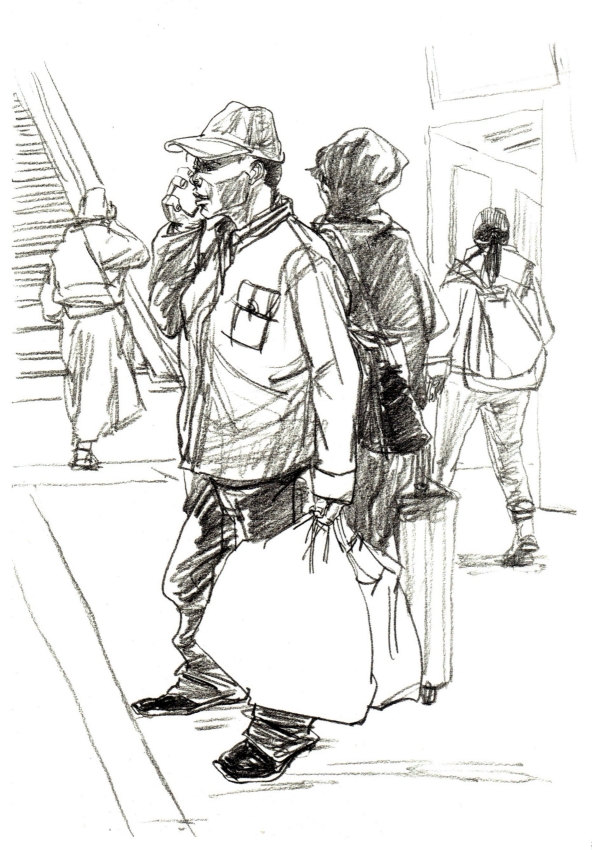

街头写生

5 来吧，和我一起来表现

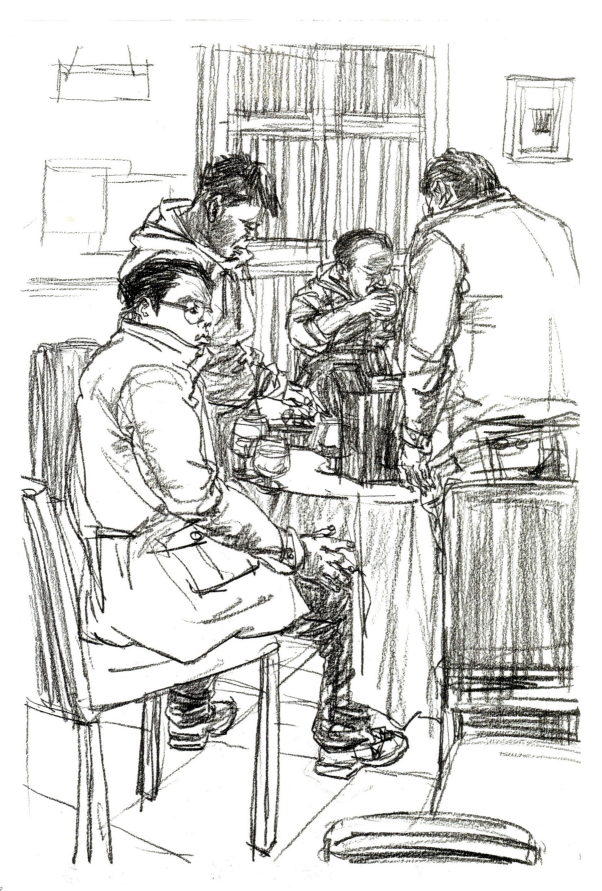

酒馆

109

速写视界：一小时内极限创作

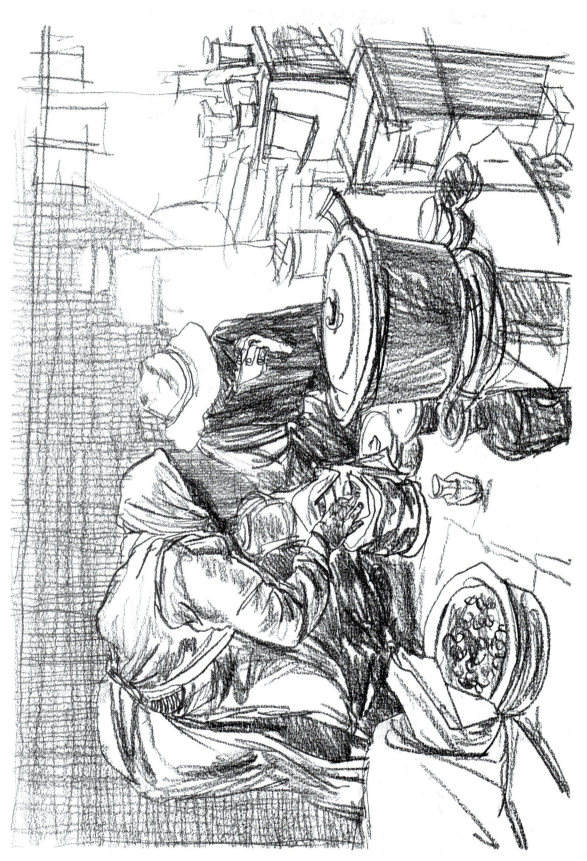

5 来吧，和我一起来表现

交通出行

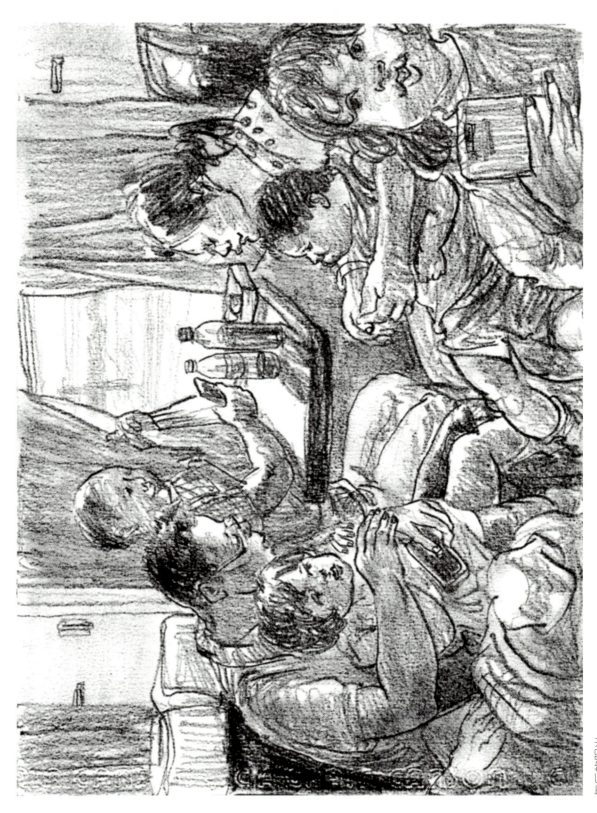

午后的阳光

速写视界：一小时内极限创作

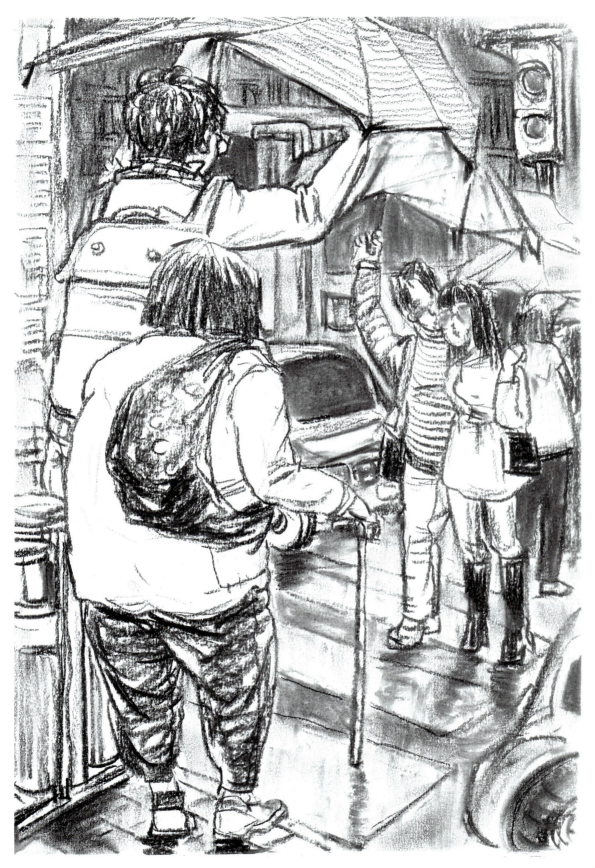

雨中的十字路口

5 来吧，和我一起来表现

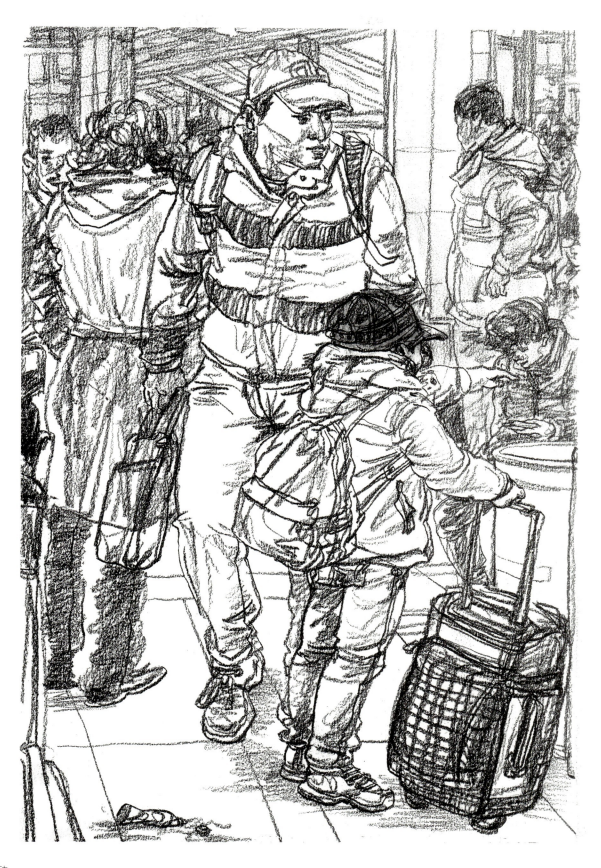

互动

113

速写视界：一小时内极限创作

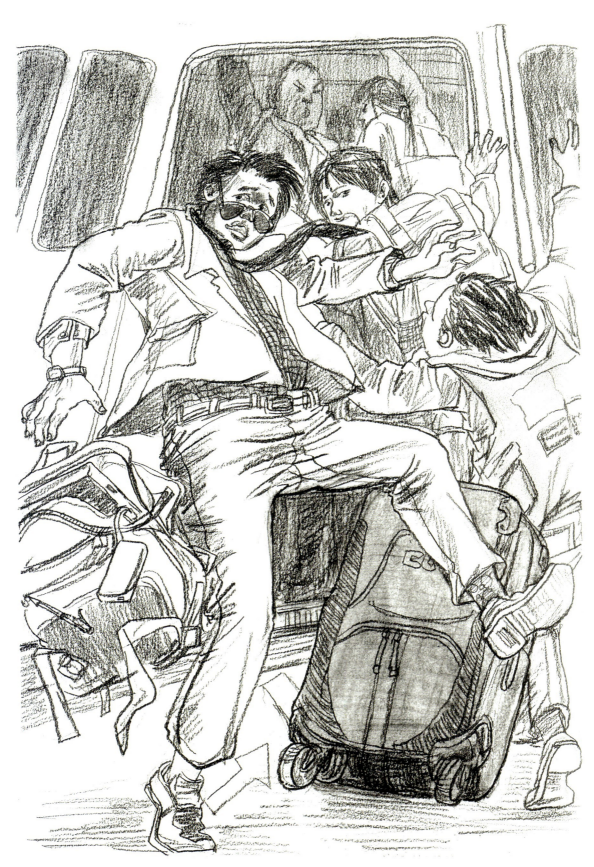

拥挤

114

5　来吧，和我一起来表现

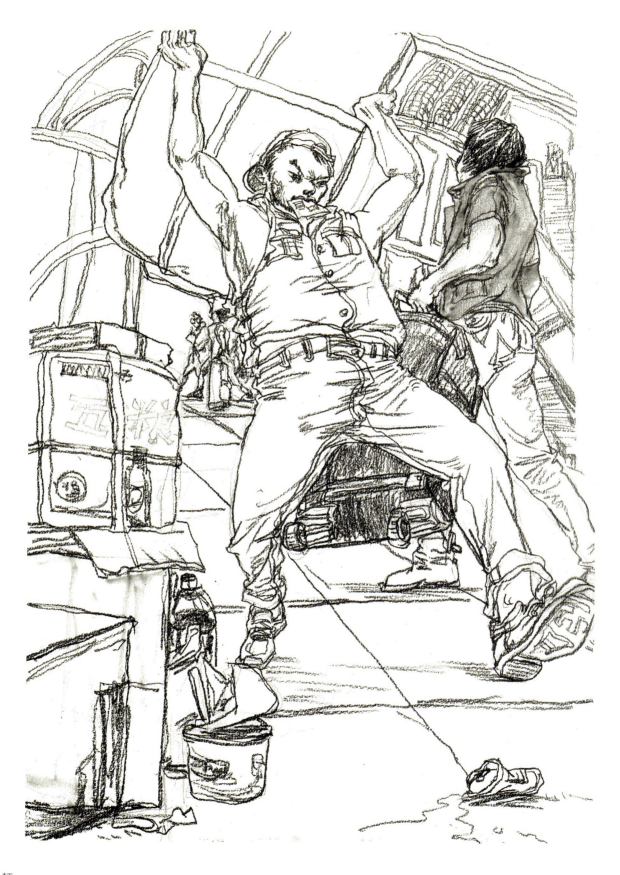

赶

115

速写视界：一小时内极限创作

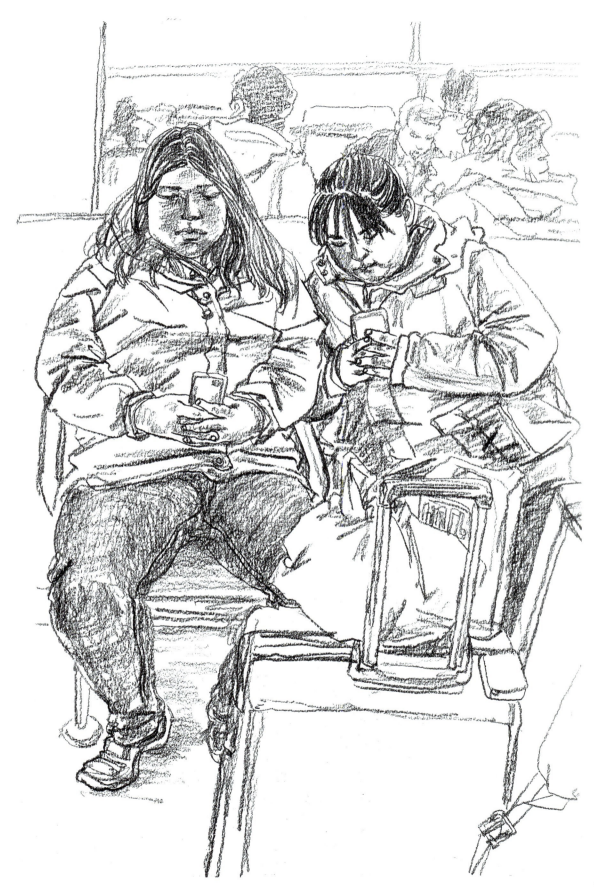

伙伴

5 来吧，和我一起来表现

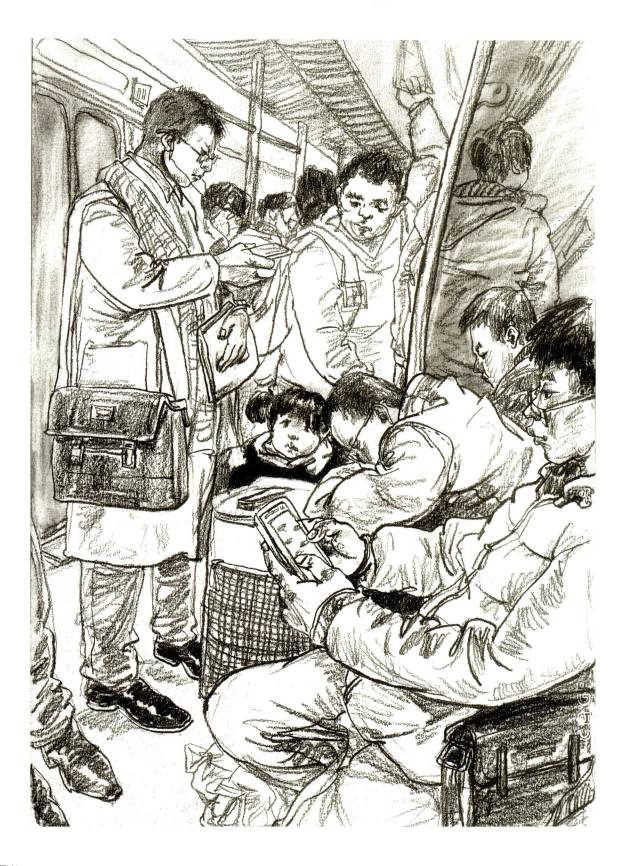

目光

117

速写视界：一小时内极限创作

5　来吧，和我一起来表现

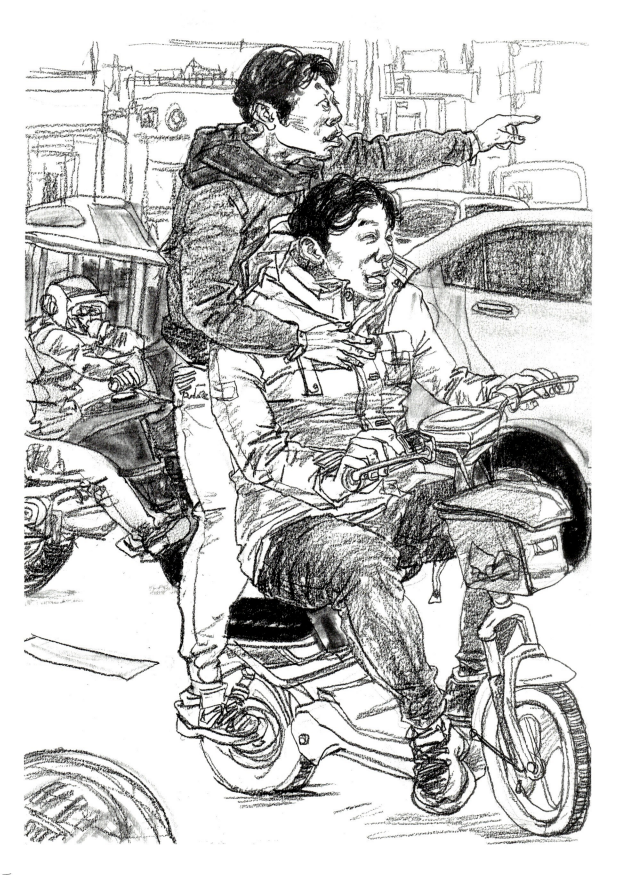

娱乐

速写视界：一小时内极限创作

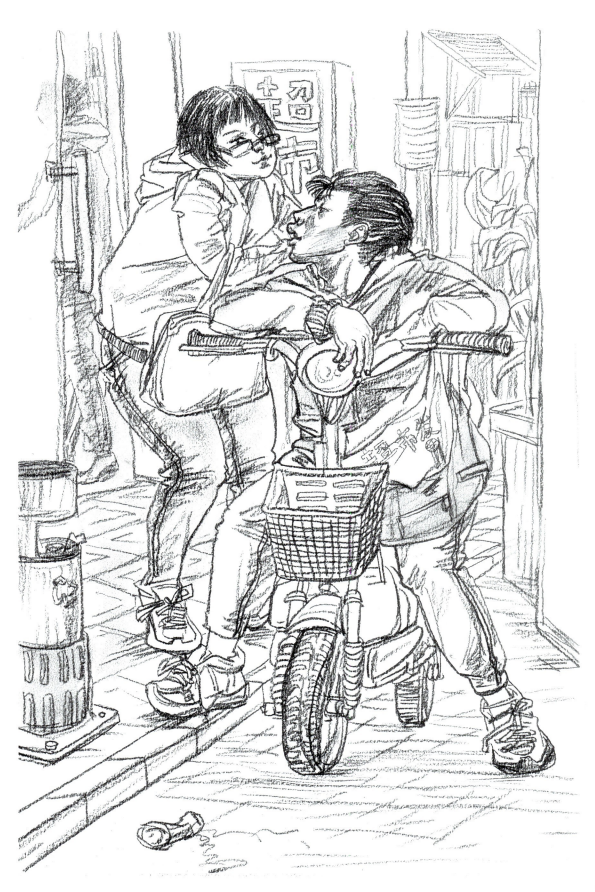

街头

5　来吧，和我一起来表现

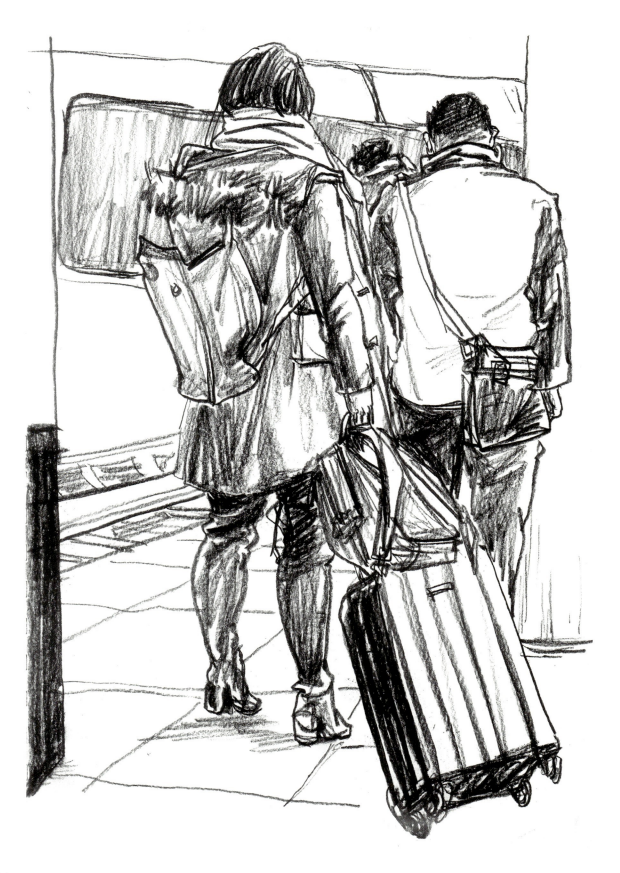

出行的人

速写视界：一小时内极限创作

等候行李区

5 来吧，和我一起来表现

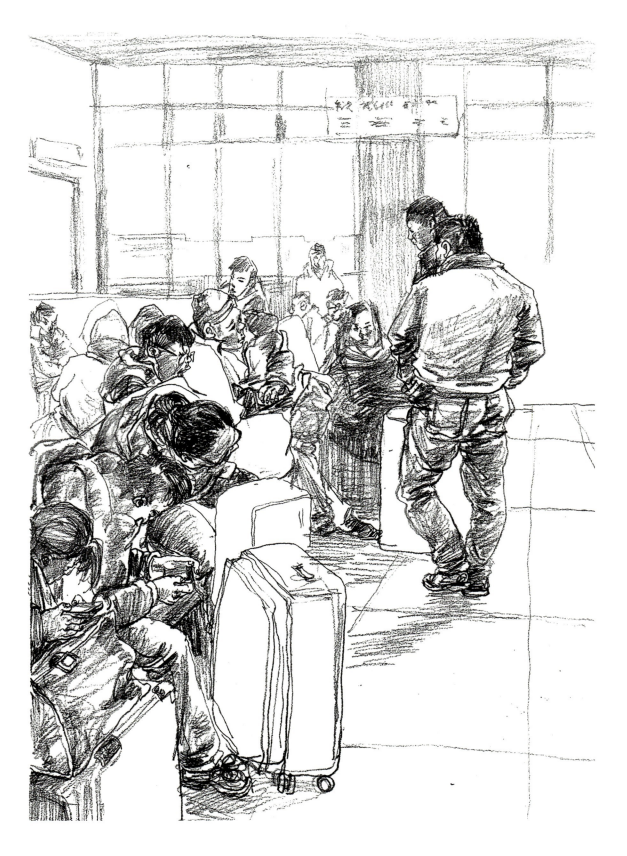

等候区

速写视界：一小时内极限创作

休闲娱乐

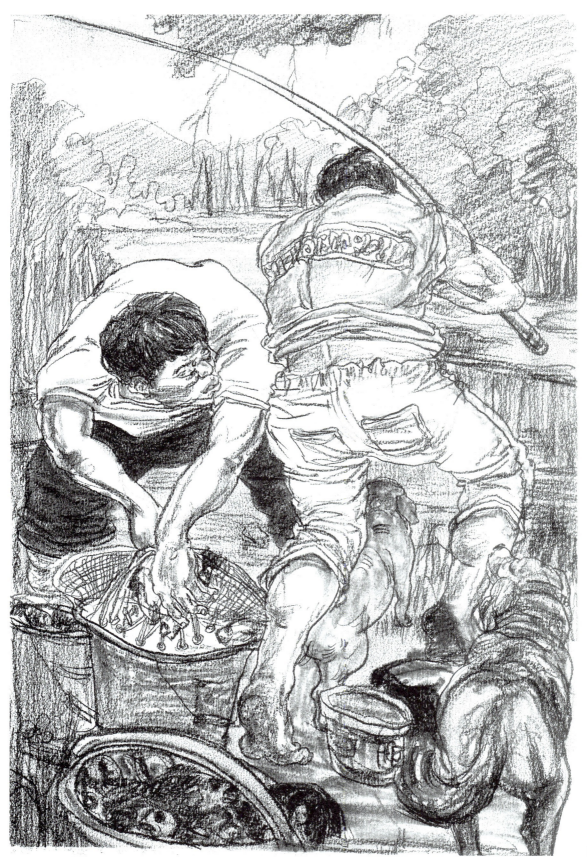

捕鱼

5 来吧，和我一起来表现

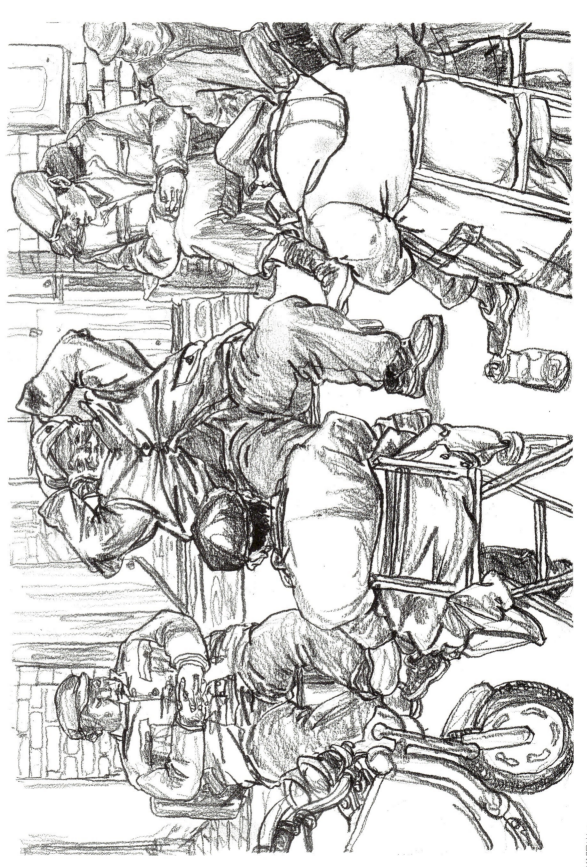

水沟阳光 1

125

速写视界：一小时内极限创作

沐浴阳光 2

5　来吧，和我一起来表现

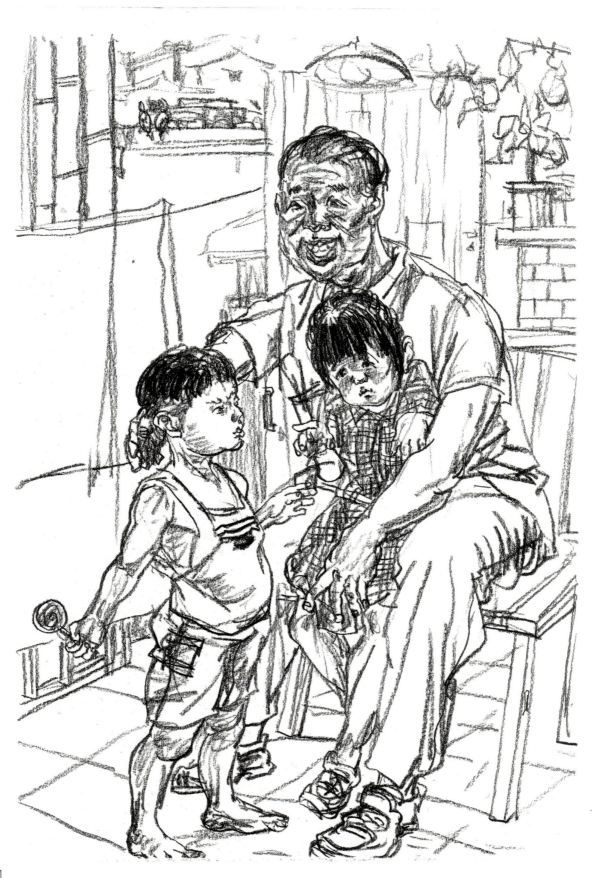

天伦之乐 1

速写视界：一小时内极限创作

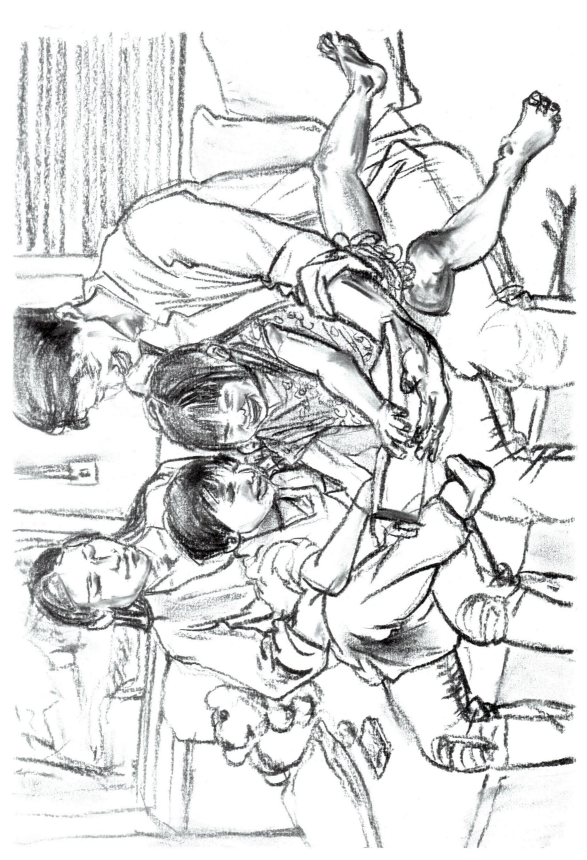

天伦之乐 2

5 来吧，和我一起来表现

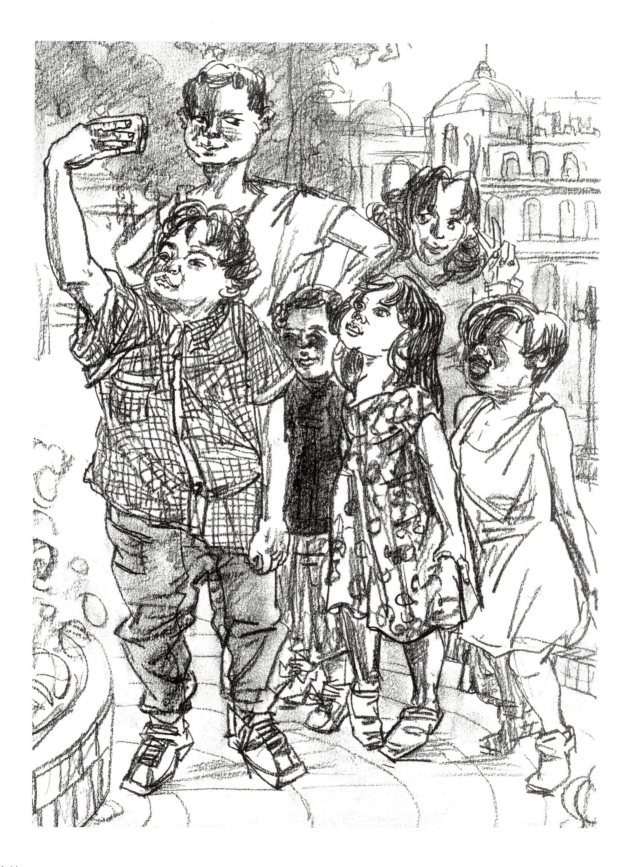

自拍

速写视界：一小时内极限创作

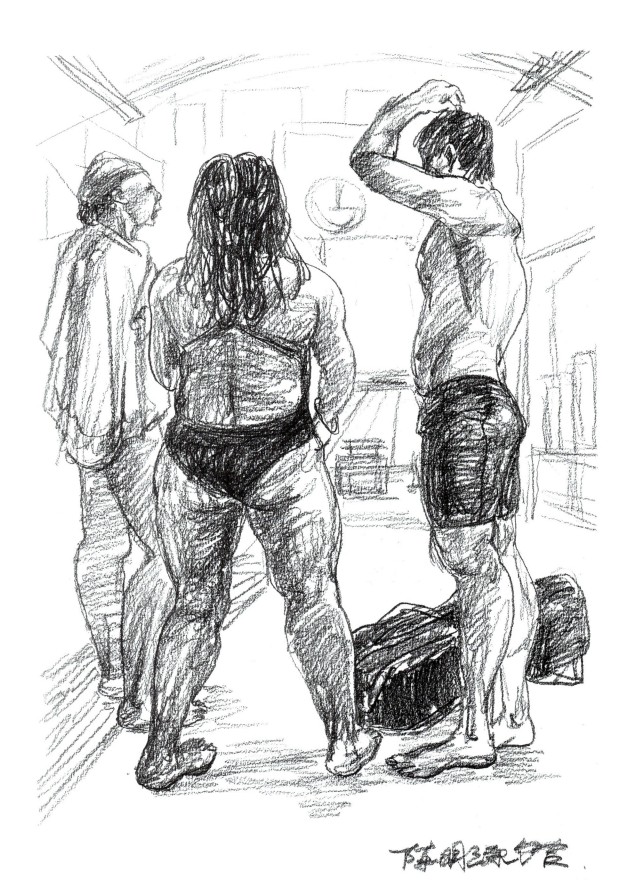

游泳馆写生1

130

5 来吧，和我一起来表现

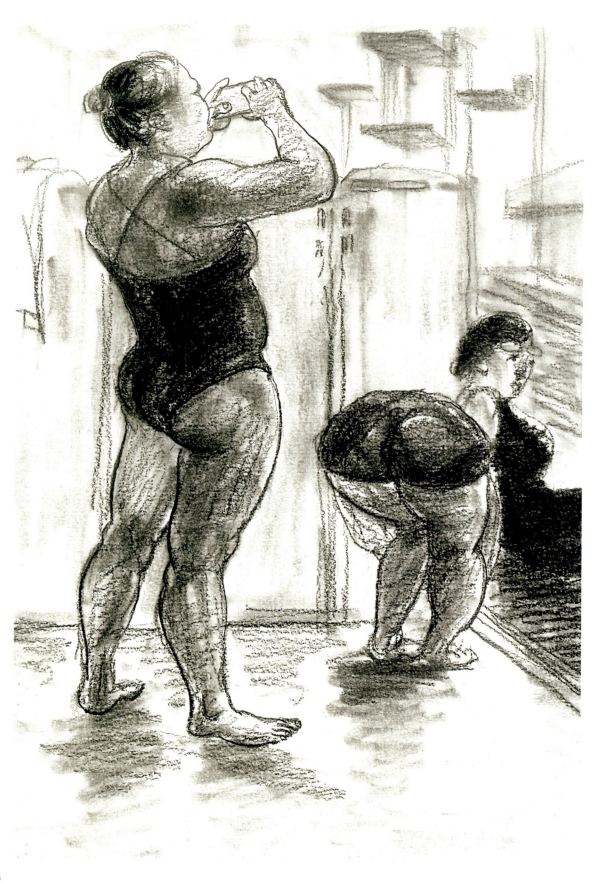

游泳馆写生 2

速写视界：一小时内极限创作

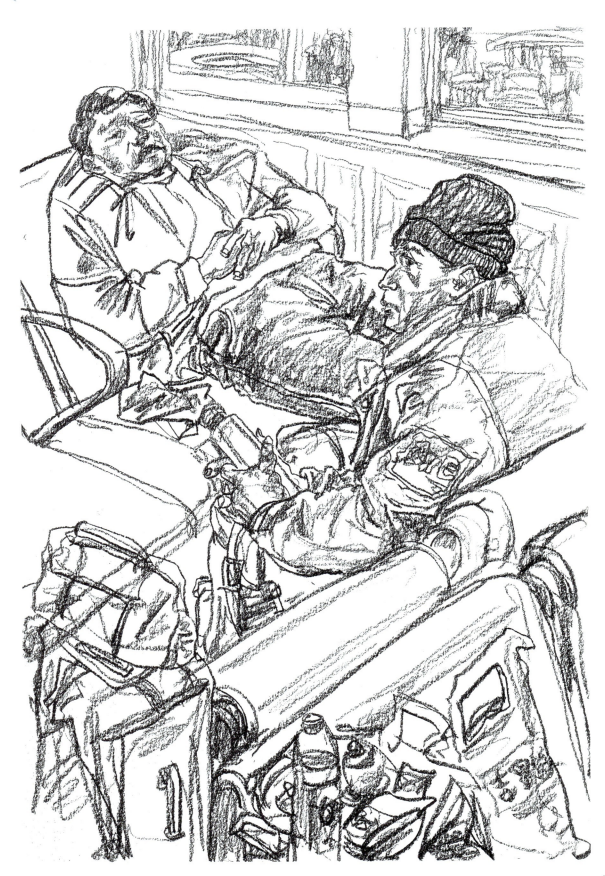

车站唠嗑

5 来吧,和我一起来表现

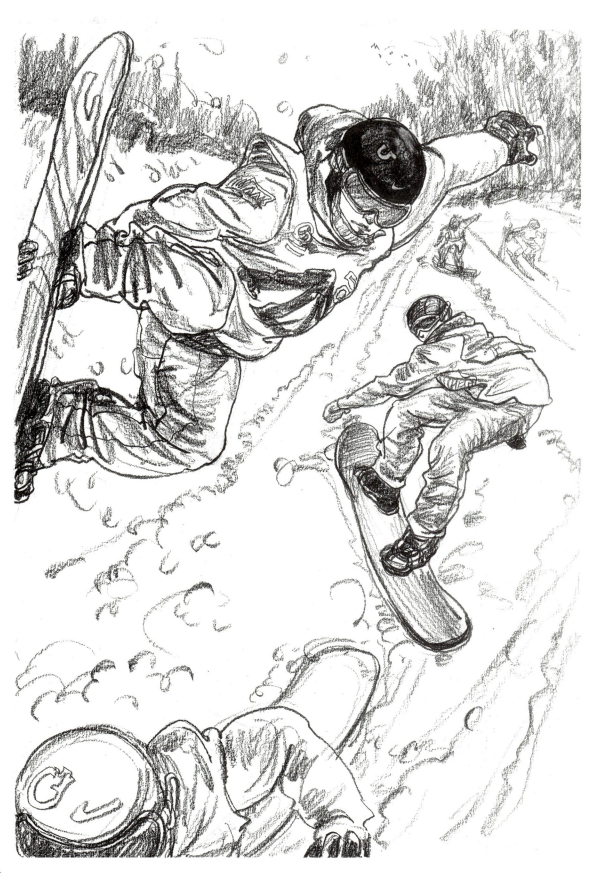

极限运动者

速写视界：一小时内极限创作

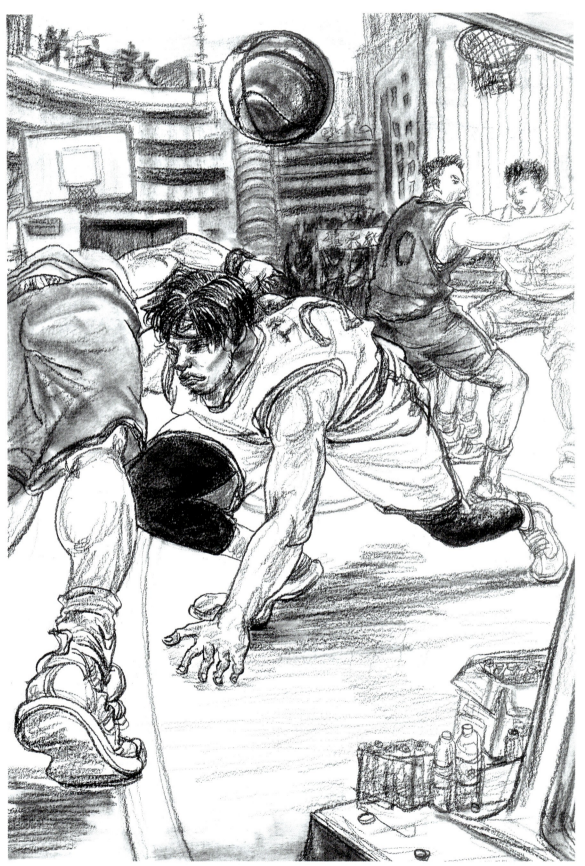

攻守

5　来吧，和我一起来表现

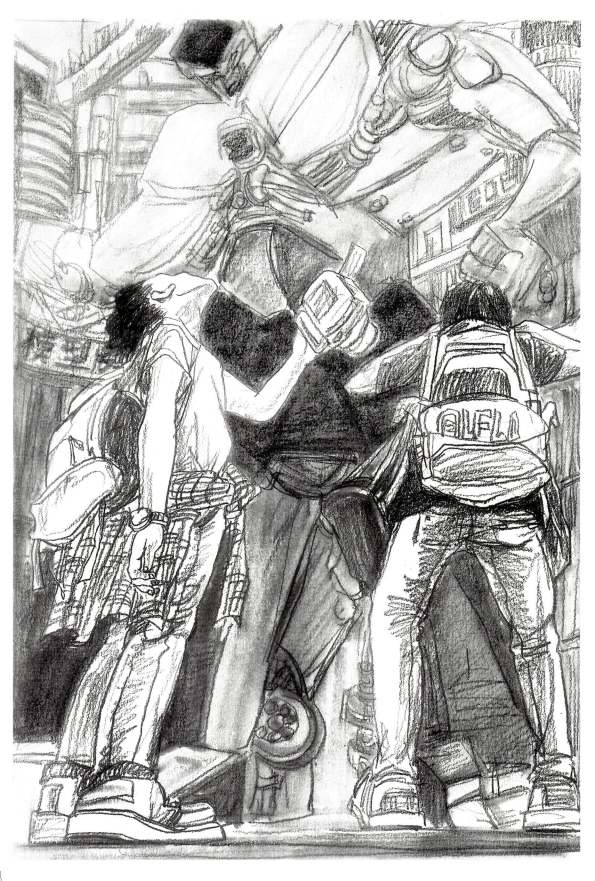

参观

速写视界：一小时内极限创作

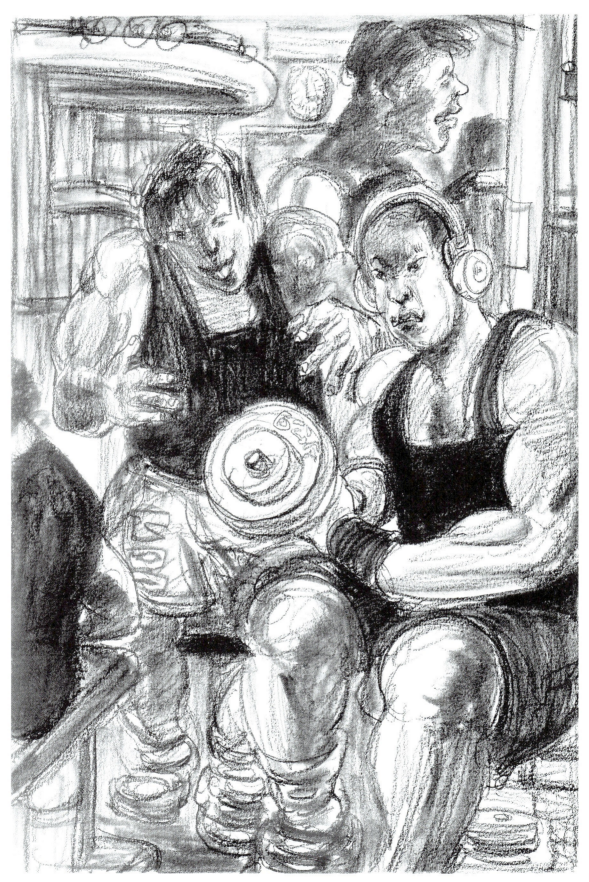

健身房

136

5 来吧，和我一起来表现

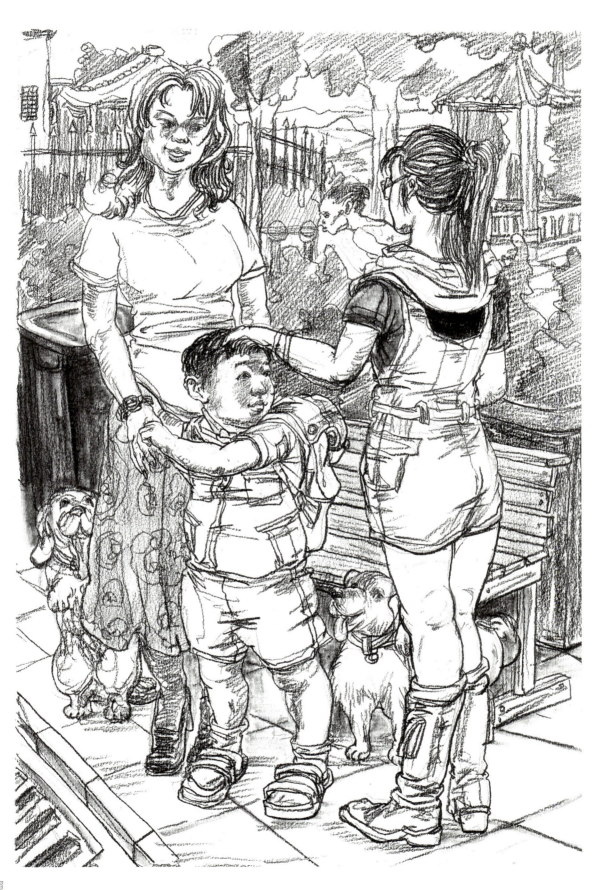

寒暄

速写视界：一小时内极限创作

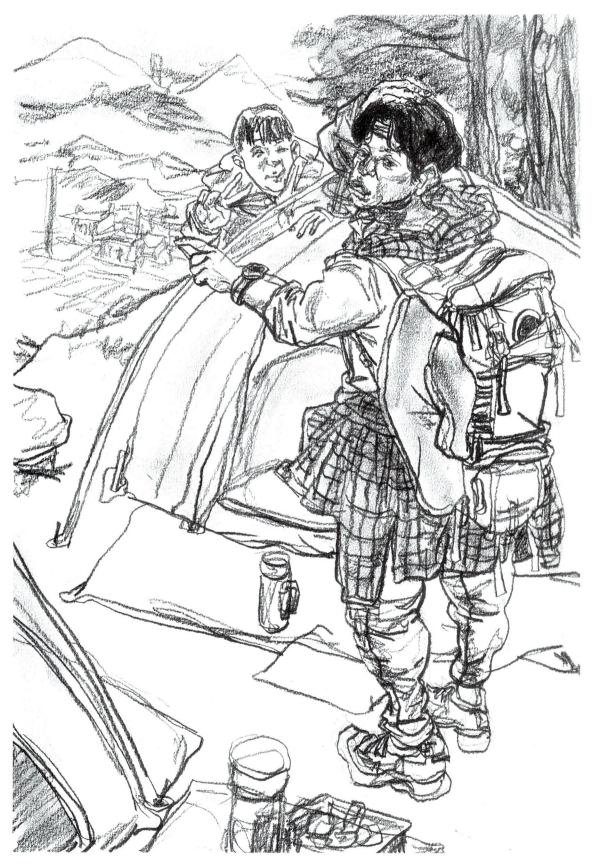

搭帐篷

5 来吧,和我一起来表现

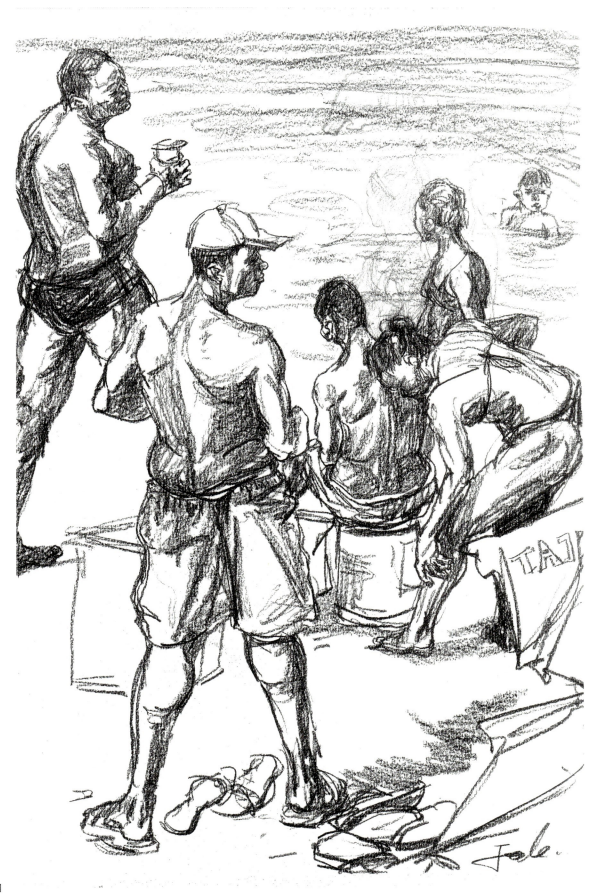

午后沙滩 1

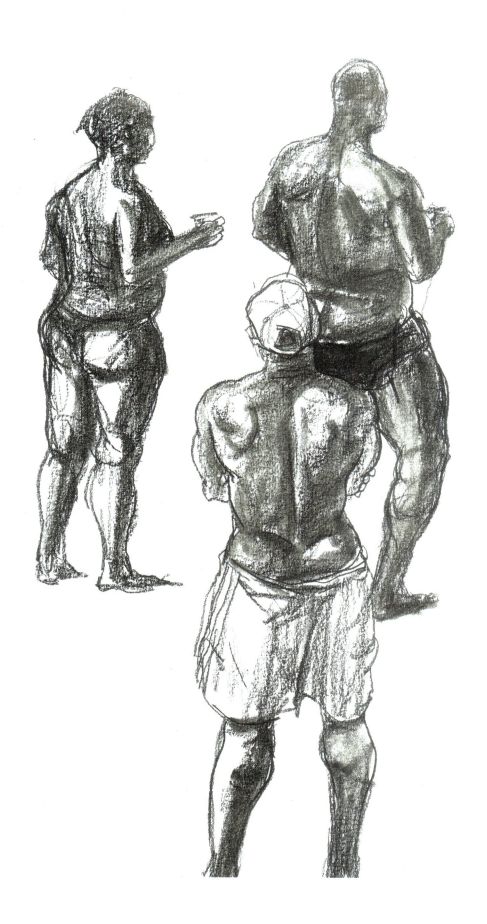

午后沙滩 2

5 来吧，和我一起来表现

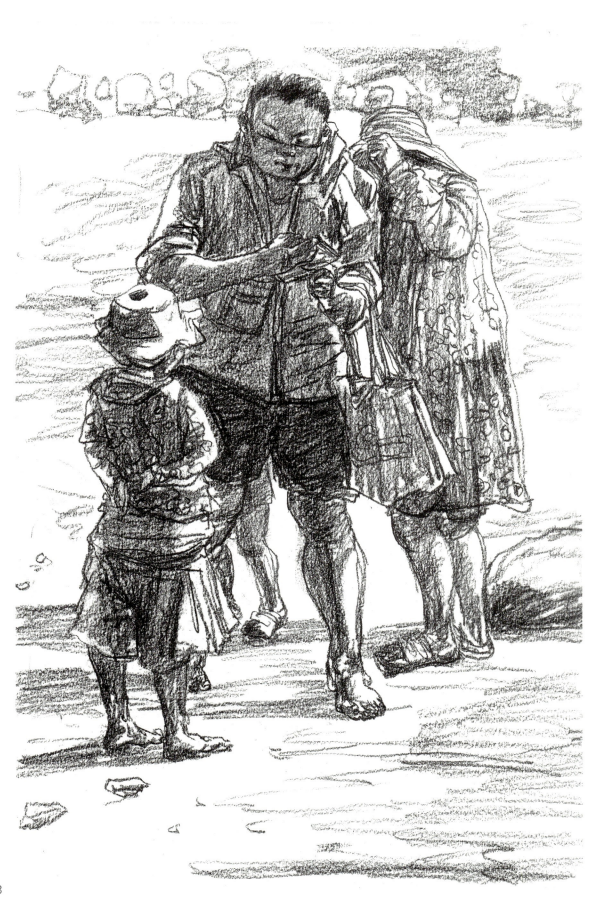

午后沙滩3

速写视界：一小时内极限创作

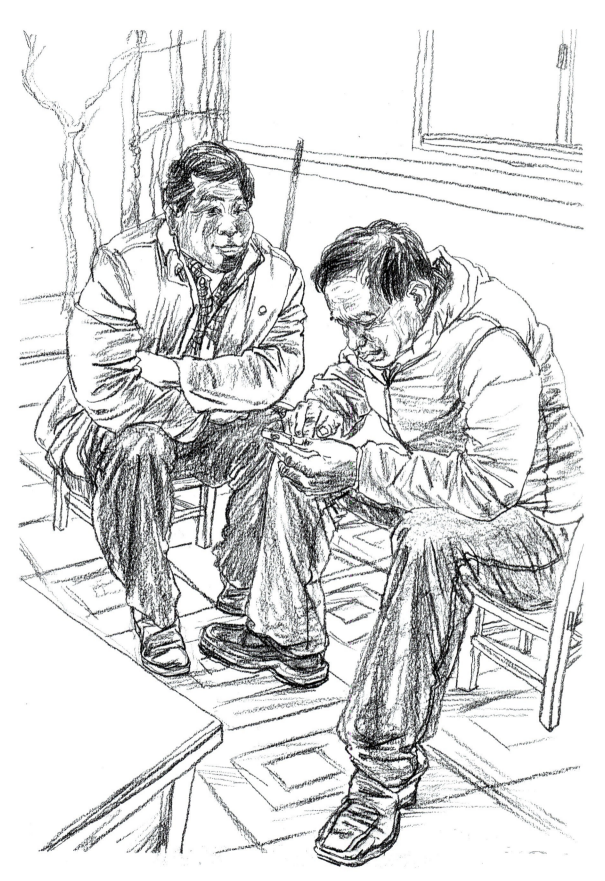

两位大叔

142

5 来吧，和我一起来表现

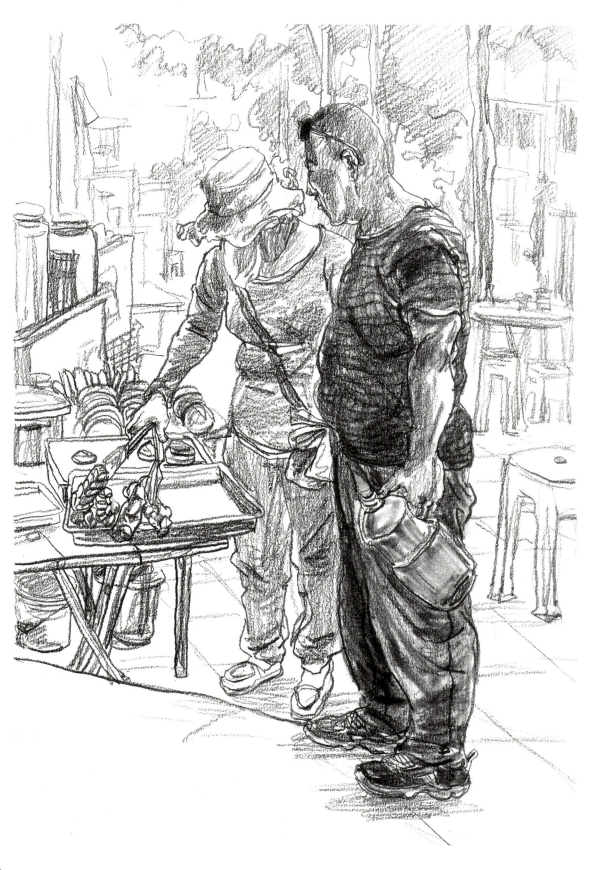

柴米油盐

速写视界：一小时内极限创作

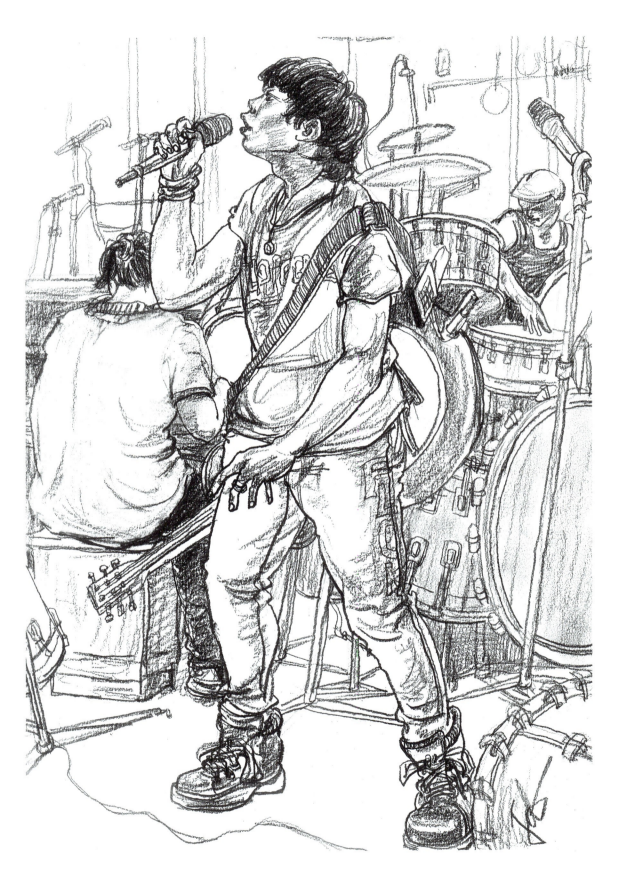

偶像

5　来吧，和我一起来表现

惊喜

速写视界：一小时内极限创作

集会活动

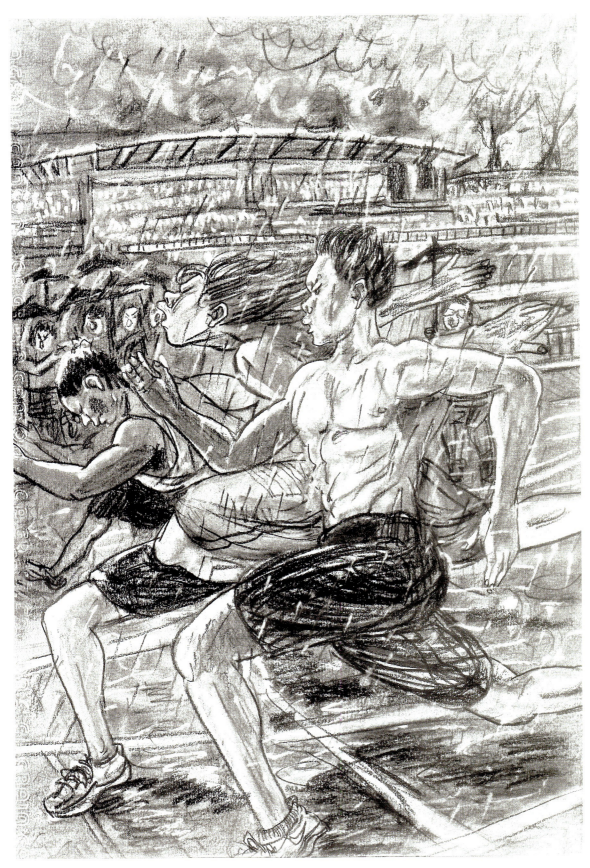

运动会

146

5 来吧，和我一起来表现

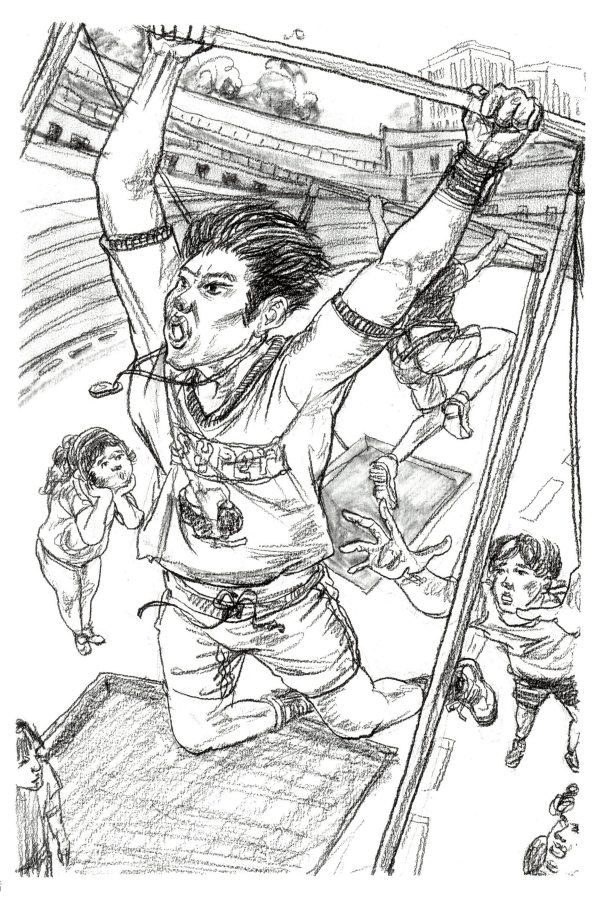

体能训练者

147

速写视界：一小时内极限创作

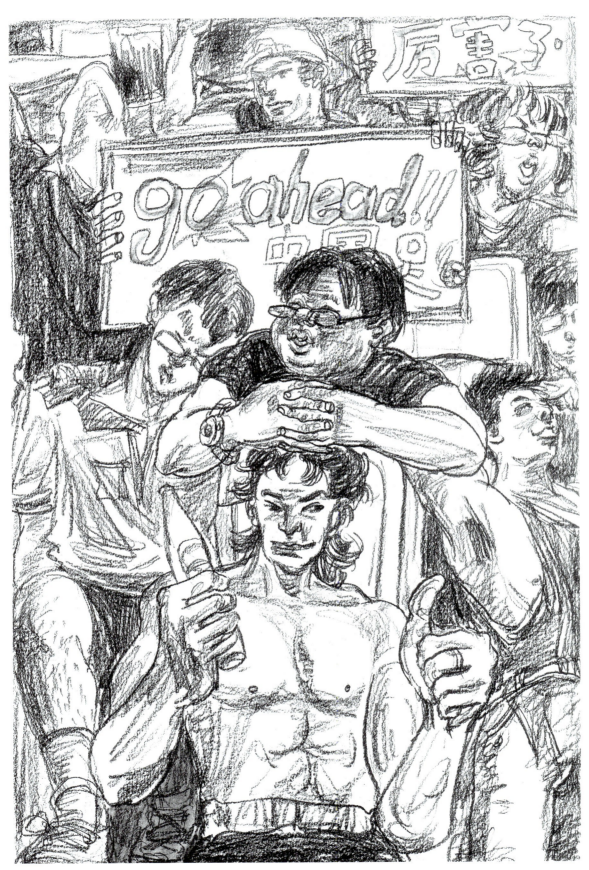

观赛区

5 来吧，和我一起来表现

观展

149

速写视界：一小时内极限创作

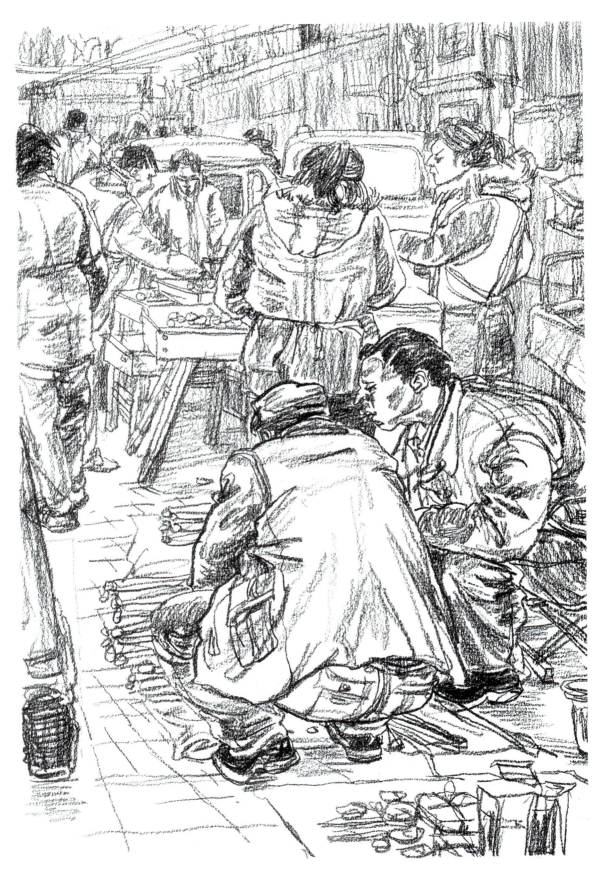

集市

5　来吧，和我一起来表现

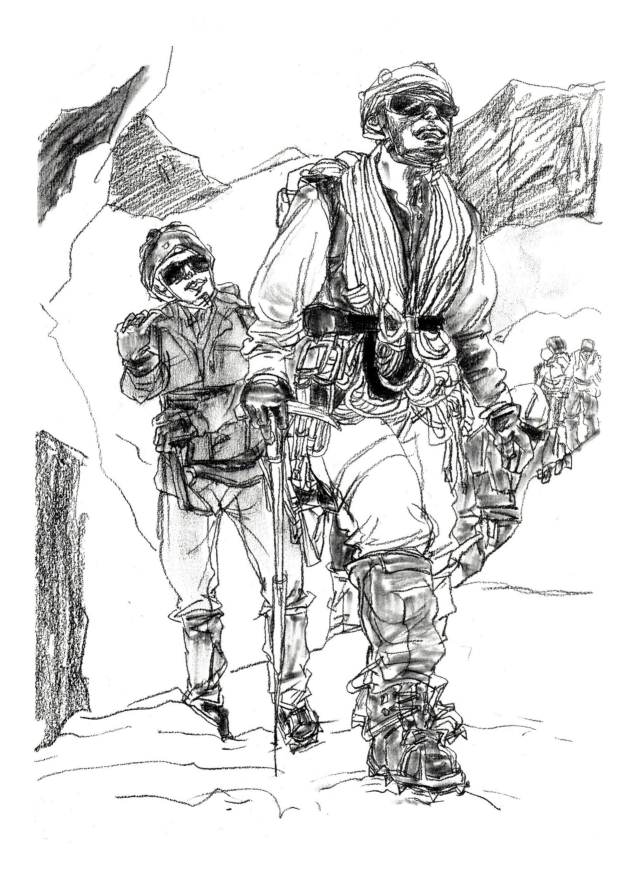

登山者

151

速写视界：一小时内极限创作

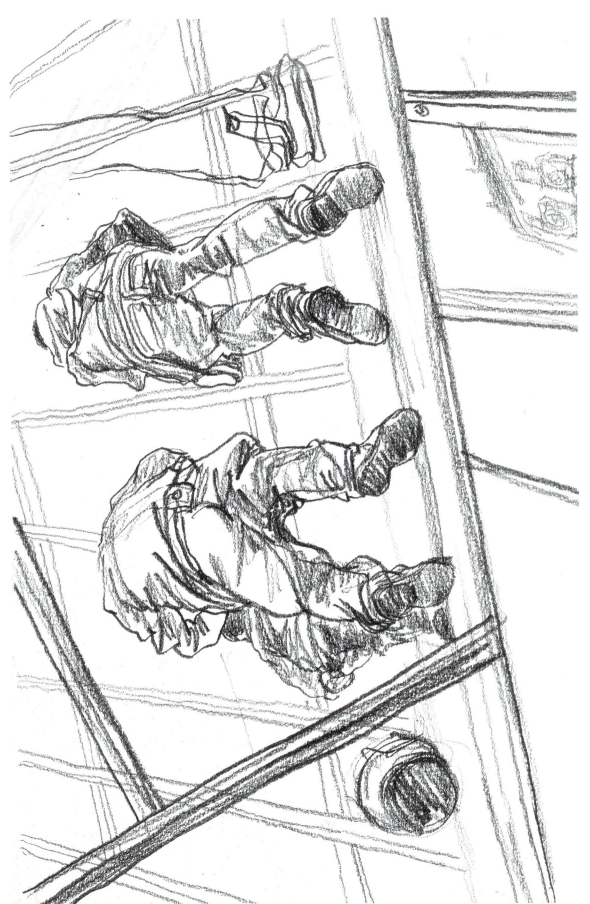

152

5　来吧，和我一起来表现

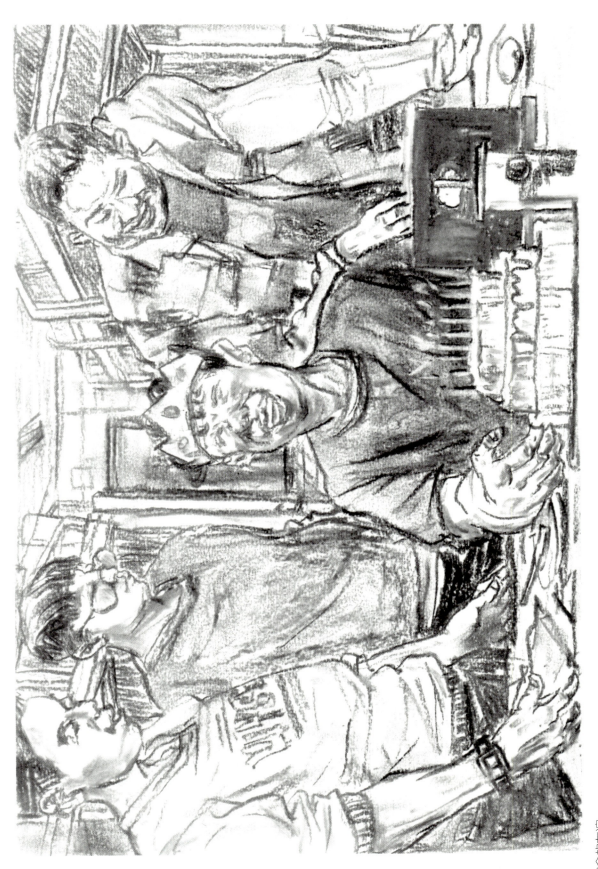

宿舍的友谊

速写视界：一小时内极限创作

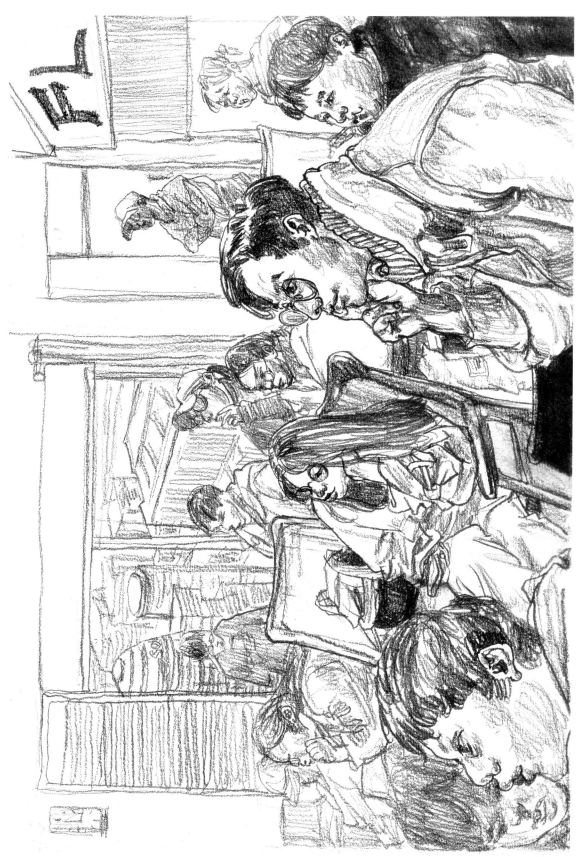

开会

154

5　来吧，和我一起来表现

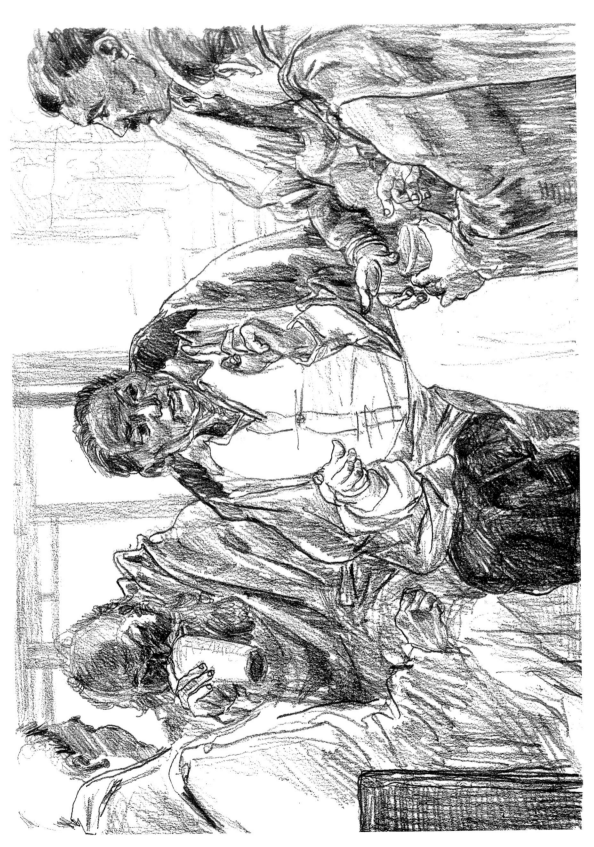

布727

155

6

我们来聊聊速写高分那些事

单人或多人组合形式

这是艺考中常见的一种形式，多见于省联考或者个别高校。以人物为主，没有场景的表现要求。对于这种考试，展现良好的基本功是取得高分的保障。

场景速写形式

以人物表现为主，与场景组合。这类考试形式需要考生具备较好的综合能力。

纯场景创作

以场景表现为主，可能是风景与景物的范畴，添加人物，但人物不作为主要对象。所以，平时多加强户外的写生，可以提升对大场面的控制能力。

即兴现场写生

以现场考试为题材，写生考场或是根据提供的相关材料进行创作。这就考查考生平时的写生基本功了。

文字叙述类

给一段文字性的描述，要求考生根据提供的文字创作一幅作品。这种形式不仅考查考生的默写能力，还考查阅读表达能力。

总而言之，速写考试不论出现何种变化，考的无非是室内和室外两种大环境的题材。无论对于何种题材的考试，掌握好速写表达的基本功都是获取高分的第一准则。当然，少不了积极应对的心态。所以，我们既要好好进行速写的日常训练，又要在训练中突破传统的思维，以此锻炼自己的应变能力。这样，无论遇到什么样的考试你都能够从容应对。

郑启功

考学年份：2014

速写分数：212.5

排　　名[①]：19

专　　业：清华美院环境设计

虽然很多人以背诵构图的方式应对考试，但这种策略并非万能，就像这张考卷的考题，当年难倒了多半考生。被难倒的考生大多基础薄弱，所以，踏踏实实地练习基本功才是画好速写的王道。但是踏实练基本功不是盲目训练，速写中一个极其重要的点，就是感受第一。所谓的速写就是你对当前人物或景象的即时感受，这种感受包括形体、动态、比例等方面，而优秀的作品往往具有动人的感受力。

2014年清华美院的考题"跑、走、跳"难倒了不少考生，因为它突破了一直以来的主题创作，给出了特定的动态要求。在一定意义上说，看似限制了考生的自由发挥，但实质上考查了考生的基本功。在规定的时间内画出考题要求的内容，同时又留有发挥的余地。就是说，结合三个人物动态完成一幅完整的主体性创作，不是单单把人物动态画出来就完事了。要让三个人物通过动态发生互动关系，加上场景的描绘，这样才有机会取得较为理想的成绩。

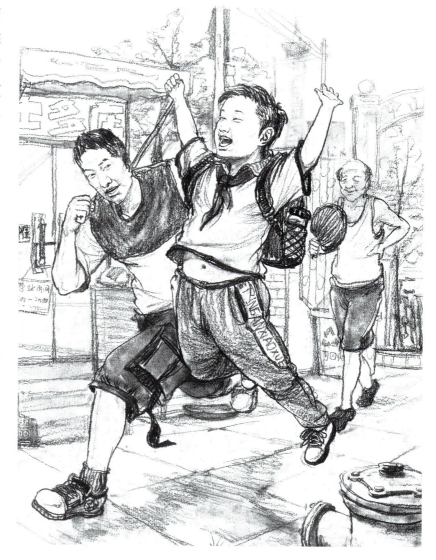

① 排名是美术考试总成绩，包括速写、素描和色彩三种。

庄新刚

考学年份：2014

速写分数：212.5

排　　名：70

专　　业：清华美院信息设计

画人其实不是单纯画人物，尤其在场景速写里，更多的是画人与人之间的关系，他们互动的氛围。不管是直接的肢体动作配合，还是眼神的交流，都能让画增加人味儿。而单从画好一个人来说，首先是透视，其次是比例。这两点熟练掌握之后才有可能考虑到其他方面：氛围、关系、动作、表情、情节安排……很多同学误以为肌肉结构的强调更显高级，我倒是觉得考前阶段没多少人能把身体结构搞明白，哪怕是胳膊、腿的一些结构也很难画准。画不准乱画倒不如简化概括。场景速写的考试考查考生很多方面的素质，一定要重视。

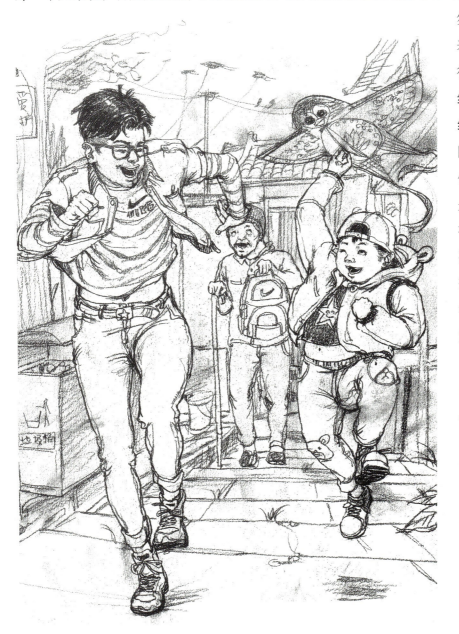

如果没有较强的自信心以及过硬的基本功，肯定不会将比较难的两个动态放在画面的前面。所以，打好基本功、平实多积累与练习是取得好成绩的关键。

柳威

考学年份：2015

速写分数：237.5+5

排　　名：3

专　　业：清华美院油画专业

画故事先有情节的整体性，再考虑画面的整体性。一幅画所有的细节都应该为整体服务，达到整体统一以后，再对局部进行一些丰富。

这幅画之所以成为速写单科第一，肯定离不开过硬的功底和稳定的发挥。再加上大胆潇洒的表现，怎么会让评卷老师不喜欢呢！

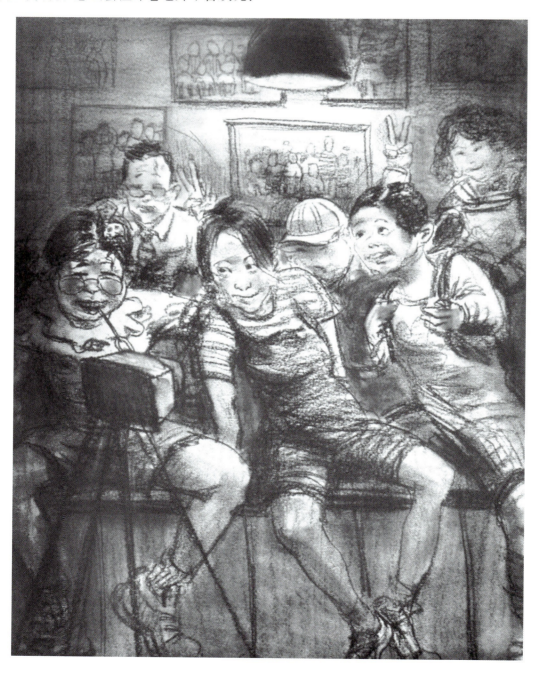